用水墨技法
画动物

【捷克】索瓦·霍娃 著 / 侯丽媛 译

Inking Animals

现代插画与传统技法的完美结合

上海书画出版社

图书在版编目（ＣＩＰ）数据

用水墨技法画动物 /（捷）索瓦·霍娃著；侯丽媛译.
－－ 上海：上海书画出版社，2020.7
（轻松画生活）
ISBN 978-7-5479-2396-2
Ⅰ.①用… Ⅱ.①索… ②侯… Ⅲ.①动物画－绘画技法
Ⅳ.①J211.28
中国版本图书馆CIP数据核字(2020)第114927号

Original Title: Inking Animals
© 2018 Quarto Publishing Group USA Inc.
Artwork and Text © Sova Hůová
First Published in 2018 by Walter Foster Publishing, an imprint of The Quarto Group.
Chinese edition © 2020 Tree Culture Communication Co., Ltd
上海树实文化传播有限公司出品，图书版权归上海树实文化传播有限公司独家拥有，侵权必究。Email: capebook@capebook.cn

合同登记号：图字：09-2019-333

轻松画生活
用水墨技法画动物

著 者	【捷克】索瓦·霍娃	
译 者	侯丽媛	

策 划	王 彬 黄坤峰
责任编辑	金国明
审 读	陈家红
技术编辑	包赛明
文字编辑	钱吉苓
装帧设计	树实文化
统 筹	周 歆

出版发行	上海世纪出版集团 上海书画出版社
地 址	上海市延安西路593号 200050
网 址	www.ewen.co www.shshuhua.com
E - mail	shcpph@163.com
印 刷	上海中华商务联合印刷有限公司
经 销	各地新华书店
开 本	889×1194 1/16
印 张	9
版 次	2020年7月第1版 2020年7月第1次印刷
印 数	0,001-4,000

书 号	ISBN 978-7-5479-2396-2
定 价	80.00元

若有印刷、装订质量问题，请与承印厂联系

目录

视频观看方法

1. 扫描二维码

3. 在对话框内回复"用水墨技法画动物"

2. 关注微信公众号

4. 观看相关视频演示

内容简介

　　我祖母的阿姨——太姨婆过去经常会安排又长又无聊的（对于幼年的我来说是这样的）家庭聚餐，然后全家人一起度过一个慵懒的周末下午。我们会用古董盘子吃饭，用水晶杯喝东西，而孩子们可以做的事情就是玩一些古老的玩具，或者画画。

　　你可以想象，在这种情况下我会画很多画。有一天，我画了一头大象，然后我把画拿到桌子前展示给大人们看。"哇，她很有天赋——动物是非常难画的！"我的太姨婆说，其他人也都同意她所说的。"不，并不是。"我这样想，因为我从不觉得动物难画。我画了一只乌龟、一条斑点狗，还有其他的一些动物，以此向大人们证明他们是错的，然而他们看到我一幅接一幅的画后都惊讶极了。

　　当然，大人们也许只是为了让我高兴才那么说，但我的确学到了一件很重要的事情——对于正在阅读本书的你也一样重要：画动物并不难。如果你想把动物画得完美——不管这对你来说意味着什么，只要一遍又一遍地画就可以了。所以，放下恐惧，尽量去尝试吧。

　　过去，我一直担心自己没有绘画天赋，这种想法在那几年完全阻断了我的创作，我甚至只允许自己写一些学术类文章，以让我能在安全范围内进行创作。后来我怀孕了，突然间我似乎不再受到那些限制的影响。那时我也刚好得到了第一份插画的工作，并开始教授儿童艺术课。我每个星期会做一个艺术项目，在这些艺术项目里没有人会评判我创作的东西是不是真正的艺术。经过两年的教学和学习，我意识到我已经是一名真正的艺术家了。

　　本书的目的是为艺术创作和练习提供一种令人感到安全的、可以寻求支持的空间，这也是很多害羞的、有艺术感的人在探索艺术时所需要的。书中用到的技巧多数是我从其他艺术家那儿学到的，这些艺术家中很多都是自学成才，当然，也有一些是我自己独创的方法。虽然我在几个画室已经学习了很多年，但我并没有读过大学。正因如此，你可能会发现我的技巧有一点非正统。不过，我仍然希望你会觉得这些技巧好玩且富有创意，希望本书能鼓励你发展出自己的艺术风格！

工具和材料

　　水墨画的材料廉价易得，同时，这些材料用起来也非常简单且适用于各种技巧。你家里或许就有一些这样的材料。如果没有，你可以在附近的艺术用品商店或网上的零售店里找到。

绘画工具

蘸水笔：带有可更换笔尖的蘸水笔是水墨画中非常受欢迎的工具。笔尖的灵活性决定了线条的粗细，很多笔尖甚至能为你的线条带来书法般的效果。蘸水笔可以配合印度墨汁或丙烯墨汁来使用。

针管笔：针管笔有水性的或油性的之分，且有多种粗细可供选择（从0.05毫米到1毫米）。我个人喜欢防晕染的出水量较小的针管笔，这类针管笔可以用来勾勒细节和绘画线条。

储水毛笔：我们可以通过调整下笔力度来改变线条的粗细及颜色的轻重。同时，我们还可以通过调整墨汁的出水量，画出水彩般的效果。你可以直接用墨汁，也可以用墨盒来为笔加墨。

软头马克笔：有些牌子的马克笔笔头是可以更换的。软头马克笔有着不同形状的笔尖，能方便绘制出不同粗细的线条。这些笔容易操作，可以用来进行书写和绘画。

白色中性笔：我们可以用白色中性笔在深色区域进行作画，以及在画作上添加更精致的细节。

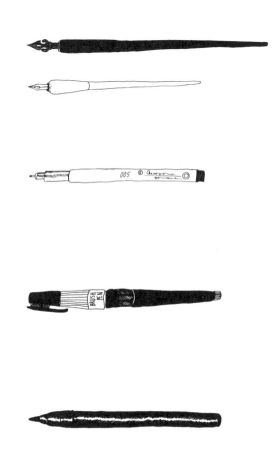

水彩笔刷：小号的水彩笔刷非常适合水墨画和湿画法。我最喜欢的画笔是用黑貂毛制作的，尺寸在0号到00号之间。你也可以使用人造毛的笔刷，但它们画出的线条往往没有那么精细。

"拖把头"水彩笔刷：这种画笔中的天然纤维在水彩画、水墨画和湿画技巧中非常好用。你可以将它们用在不同的绘画风格中，从书写到精细的水墨画都可以。这种画笔储水效果非常出色。

其他笔刷：虽然圆形的水彩画笔刷是最受欢迎，也是最传统的水墨画工具，但用扁形笔头的笔刷或其他工具（甚至牙刷）进行创作同样会获得不一样的效果。

铅笔：我通常会用HB或2B的铅笔来进行素描。2B铅笔更适合用于光滑的纸张，因为笔芯颜色较深且更柔软。同时，我也喜欢用HB或4H的铅笔在纹理粗糙的水彩纸上进行绘画，这类铅笔的笔芯较硬，所以要轻轻地描绘，否则容易造成痕迹且不易擦净。

艺术家小贴士

如果你经常画水彩画，那么建议你
可以买两套画笔，分别用来画水彩
和水墨。由于墨汁很容易改变笔刷
的形状及质量，因此每次使用后，
记得要用专门清洗笔刷的肥皂对其
进行清洁，以免损坏笔刷。

墨水

印度墨汁：本书中大多数艺术作品都是用印度墨汁配合其他工具来完成的。印度墨汁的选择有很多，从便宜的到昂贵的都有。同时，印度墨汁也有水溶性的和不透水的，有的墨汁甚至可以和酒精性马克笔一起使用。因为我喜欢在好几层纸上作画，所以我会选择防晕染的墨汁。根据你所用纸张的不同，用墨汁画出来的线条也会产生不一样的效果：有的非常清晰，有的非常模糊；有的墨汁颜色很深，有的墨汁的颜色则会偏灰一些；有些墨汁的效果没有什么光泽，有的则很有光泽。不仅如此，墨汁干燥的时间也有很大区别。我建议从选择较便宜的墨汁开始，然后再寻找最合适自己的。

油墨：另一种比较容易获得的工具是油墨，通常与滚筒刷或海绵配合使用。油墨也有油性的和水性的两种，水性的更容易使用且更容易擦洗。

调色盘：我通常会在调色盘上稀释颜料，以形成不同深浅的颜色。因为在画水墨画的时候，水很快就会变成灰色，所以要多准备一些清水。如果想让画笔保持良好的形状，还要记得不要将它们在水里泡太久。

纸张

素描本：挑选一本适合自己的素描本至关重要。为了画水墨画的时候更简单一些，我推荐使用白色纸的素描本，这样可以非常轻松地将草图"移"到其他纸上。线圈式装订的素描本使用起来更方便，因为我们可以很容易地将其撕下，并放在灯箱上进行下一步创作。

打印纸：用来素描或勾线稿的最常见且便宜的纸。

布里斯托纸板：这是一种高品质的、更白且质感更平滑的绘图纸。就我个人而言，这种纸是画水墨画和湿画法的最好选择。

水彩纸：非常适合用来表现晕染效果。我更偏向使用纹理较少的热压纸，因为使用热压纸我就不用在扫描作品后再做清除纹理的工作了。你可以在开始的时候先用水彩颜料铺一个底，再用勾线笔将需要的轮廓勾勒出来；或者也可以直接用防晕染的勾线笔先画出轮廓，再用水彩颜料进行填色。

马克笔专用纸：马克笔有油性的和水性的两种，但无论使用哪种，用于马克笔绘画的纸张一定要厚实、平滑一些，厚实的纸张不容易将墨汁渗透到纸张背面。

通草纸：通草纸有一个英文名字，叫rice paper，但其实通草纸并不是用大米制成的，而来自中药通草，通草主要是做宣纸的原料，也是一种中药。因此，这类纸有点类似宣纸，非常适合用来进行水墨画或书法创作。通草纸表面呈白色或淡黄色，吸水性佳且很轻，能很好地表现出晕染、羽化效果。

版画纸：克重较重的版画纸质地较粗糙且吸水性好。同时，我们还可以将版画纸与不同媒介搭配起来使用。

其他材料

白色水粉颜料：这种颜料可以用来代替白色中性笔使用。白色水粉颜料是不透明的，你也可以用它直接为作品上色。不仅如此，你还可以用很小的水彩笔刷蘸取白色水粉颜料勾勒出非常细的线条。

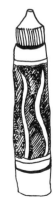

肥皂：我在艺术用品商店里买了一块专门用来清洗绘画工具的肥皂。理想的情况是在每次画完水墨画后都要用专用肥皂将画具清洗干净。

留白液：留白液可以说就是一种液体橡皮。我们可以先在画面中想要留白的地方涂上留白液，待颜料干透后，再将留白液去除。如果最后是选择用笔刷来去除留白液的话，一定要使用旧笔刷，因为留白液会损坏笔刷。

灯箱（拷贝灯箱）：灯箱的上半部分是透明的，内部还会安装一个灯。灯箱可以让你在画纸上轻松地描出素描稿或参照物。我们将在后面两页教你如何自制一个灯箱。

滚筒刷：在这本书里，我们会用滚筒刷来制作出版画的纹理。

色彩媒介：你可以用水粉颜料、马克笔、彩色铅笔或后期电脑制作为水墨画上色。在本书的第24~25页中，我们会进一步讨论上色的方法。

绘图软件：我通常会先将作品扫描进电脑，然后用Photoshop等软件来调整作品的颜色、曝光度等。有时，我还会将作品里的背景先清除一下，再用Photoshop里的"油漆桶"工具重新为背景上色或添加纹理。

DIY灯箱

　　我们可以借助灯箱对同一幅草图进行多次拷贝，这样既不会太费劲，也能满足我们为同一幅作品上不同色的需求。灯箱是一个非常实用且并不昂贵的绘画工具，如果你愿意，还可以自己动手来做一个简易的灯箱。

你需要的东西

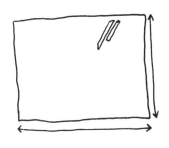

玻璃面板 （我用的尺寸大约是
30厘米×40厘米)

**一个和玻璃面板一样大的油画
板或木质长方形框架**

一条LED灯带

锯子

白纸

**可用于玻璃或
木头上的万能胶**

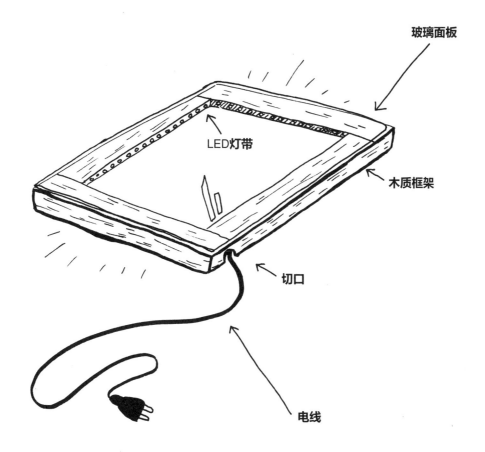

玻璃面板

LED灯带

木质框架

切口

电线

用锯子在油画板或木框上锯出一个小口，这个小口要能够让LED灯的电线顺利穿过。

将LED灯用胶水粘在木框或油画板的内圈。如果能放下两排LED灯就更好了。充足的光线可以创造更好的效果。将剩下的LED灯带剪掉。

用万能胶将玻璃面板粘在油画板或木框上，待胶水干燥后，就可以使用灯箱了。

灯箱的使用

先将草图放在灯箱上，然后根据作品的需要选择一张绘画纸放在草图上。此时，通过光透效果你就能在绘画纸上清楚地看到草图上的线条和画面了。接着，将草图上的内容仔细地拷贝到绘画纸上。

水墨画基本技法

　　不同的工具会画出不同的效果，但基本的技巧和笔法是相同的。我强烈推荐你多使用不同的工具去做各种练习，这样才能找到最适合自己绘画风格的材料。

　　我们从画直线开始。勾线笔（绘图笔）在线条的粗细上变化不大。蘸水笔的灵活性很小，且主要取决于笔尖。勾线笔和蘸水笔都非常适合用来勾勒线条，且可以将线条表现得十分细致。储水毛笔能画出多变的、效果惊艳的线条，不过这需要经过多次练习才能达到。我最喜欢的画笔是小号（0号）水彩笔刷，我很喜欢水彩笔刷的灵活性，同时水彩笔刷还能在干湿画法中表现出一定的精确度。

蘸水笔

小号水彩笔刷

勾线笔（绘图笔）

大号储水毛笔

中号储水毛笔

小号储水毛笔

技巧方法

点画法

点画法就是用点状图案构成画面。我们可以通过改变点与点之间的距离来表现画面的色调。点与点之间的距离大一些，其表现出来的色调就浅一点；点与点之间的距离小一些，其表现出来的色调就深一点。以此类推，我们可以用松散的点来表达亮面，用密集的点来表达暗面。根据使用工具的不同，我们还可以绘制出整洁的、杂乱的，甚至是没有任何约束感的点状图案。

排线法

排线法就是简单地一条一条地画平行线。与点画法一样，你可以通过改变线条之间的距离来表现画面的浓淡色调。通常，线条越密集，色调越暗；线条越松散，色调越亮。

交叉排线法

交叉排线就是用交叉线来打阴影线。

其他笔法

这些是水墨画创作中经常会用到的笔法。你可以将它们随意组合进行绘画。另外还有一种风格是"自由线"，即沿着作品的轮廓漫无目的地自由绘画。

湿画法

我经常会用到滴墨法——这也是我最喜欢的湿画法。我会先将稀释了的墨汁滴在纸上，然后让墨汁随意流动，以形成一个随机的水墨效果。虽然墨汁的流动会不受控制，形成的图案往往也未必是你想要的，但只要多加练习就能控制好水与墨汁的比例以及最后呈现的效果。通过混合水和墨汁，可以创作出深浅不一的丰富色调。

你也可以用前一天干掉的墨汁创作出令人印象深刻的效果。

另一种流行的技巧是泼墨。即用稍硬一些的刷毛用力甩在纸上，以制造出泼墨的效果。

我们可以用这种技巧来为画面增添一些凌乱的感觉。你也可以用白色颜料来呈现泼墨效果，以在深色背景上营造出星星和雪花的效果。

动物身上的图案

我们可以通过不同的组合方法来画出复杂的动物图案或皮毛效果。

斑马

长颈鹿

乌龟

豹子

老虎

山羊

大象

不同的鳞片

孔雀

不同的皮毛

寻找灵感

　　让我们来进一步讨论一下寻找灵感的方法。有时，一个好的想法就是在你坐公交车或洗澡的时候萌生的；有时，你会因为一些人或一段儿时的记忆获得一个不错的灵感。这就是人们常说的，灵感来源于生活，且就在你身边。

对空白的恐惧

　　当你倍感压力时，你可能会盯着一张空白的纸许久想不出任何东西。又或者，你会因为一个自认为吸引人的想法而感到紧张不安又无比珍贵，因为你不知道该用怎样的语言来准确地阐述这个想法。

　　这种恐惧与绘画如影随形。写作和其他创造性的活动也一样。我想本书除了能教你如何绘画外，可能还会帮助你克服这种恐惧。自由地去涂画、实验、犯错和留下瑕疵吧，这些都不是失败，只是绘画过程中的一部分而已。

　　不用再害怕会在绘画时犯错。一幅好的作品更多地是要表现出对某种想法的思考，而技巧只是绘画的一种表现手法。

　　我在画画的时候如果觉得有压力了，最喜欢做的事情就是翻过这一页，在其背面再画一些东西。这样随意地勾勒反而能画出更有生命力的内容，这就是无压状态下的艺术表现。

经历

　　我的第一个意见很简单：去户外走走，看看山、公园、农场或动物园。观察真实的动物，然后再写生。如果你有宠物，也可以为它们画素描或是拍一些照片作为日后的参考。

　　第二个意见是为日常生活画漫画，当然你也可以把自己的宠物一并画进去。像这样，画一些配上简单文字的草图，就是最好的记录。通过这种方式，你会学会如何把真实的生活简单化为简短有趣的故事，并将其用图画的形式表达出来。

玩

当你观察世界的时候，请幻想自己是在第一次接触这个世界。让自己像孩子那样去玩耍，并怀着好奇心去观察一些你之前没有注意过的东西，如甲壳虫翅膀上的图案、石头的表面或不同类型的草。如果无意中听到孩子们告诉你的有趣故事，也请尝试用新的技巧将它们表达出来，如在鹅卵石上画画、做木刻、做项链。你还可以从这些尝试中学到很多东西，因为它能迫使你用不同的方式去思考。

如今的人们每天都会面对很多重压，需要同时完成多项任务，并把每一分钟过得太过充实和高效。但请记住，最好的想法往往就是在我们什么也不做的时候才会出现。请允许自己放慢速度或完全停下来，这可能就是艺术创作的最佳时期。

社交媒体

网络和社交媒体的便捷性让我们很难不受到其他艺术家及其他艺术品的影响。有时，你可能会发现自己苦思冥想的创意早已有人实践过了，这确实会让人沮丧，但不要气馁，也不要让这些事阻止你的艺术创作。因为，这未必是一件坏事，你完全可以选择不一样的方式及风格再尝试一遍，一样会有意想不到的效果。对于插画家和其他有创意的人来说，社交媒体是无价的，因为它能帮助你收集关于某一个话题的信息，并逐步完善自己的想法，最后你就可以创造出你的原创内容了。只是要记得线下的实践也很重要。你上次没有查邮件或一整天没有刷新社交媒体是什么时候？当你的脑子里不被他人的想法占据时，你才会真正意识到那个潜在的、充满创意的自己。

开始吧

其实，有许多人和你一样在学习新技巧的路上苦苦挣扎。家里没有墨汁？别担心。没有合适的纸？不管怎样先开始画吧。没有时间？在等公交的时候随便找一支勾线笔进行绘画练习吧。别再等更好的时机出现，因为现在就是！

画动物

接下来，我会为你展示一种非常简单的画动物的方法，任何人都可以使用。我几乎每次画画的时候都会用到这个方法。如果你发现不知该如何开始一个新的作品时，那么请回到这里来试一下这个方法。当你开始跟着书中的内容进行绘画时，你会发现这些动物大多数是非常简化且独具风格的。我会结合日常生活中观察到的参照物、照片或录像进行创作，然后再用属于我的艺术语言将其表现出来。在后面的几页中，我会演示是如何做的，且会有一系列的练习来帮助你尽快开始创作。最基本的目标就是寻找出动物最重要的特征，并将其解构成简单的形状。

抽象化的过程

几何形状

先找一张照片作为参考，然后仔细观察一会，你能从中看出几何形状吗？尽量减少线条的数量，尝试将它们画成几何图形。

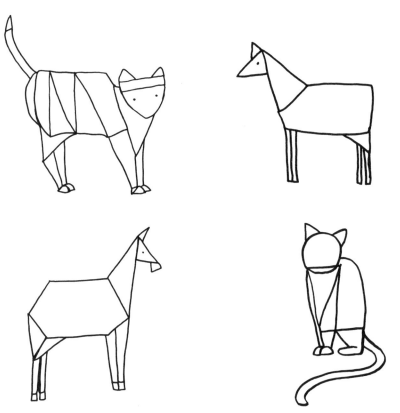

有机形状

在勾勒动物轮廓的时候，千万不要被几根线条所束缚，尝试画一些你从来没有画过的图形，一旦这些图形有机组合在一起，你画的动物轮廓就描绘完成了。

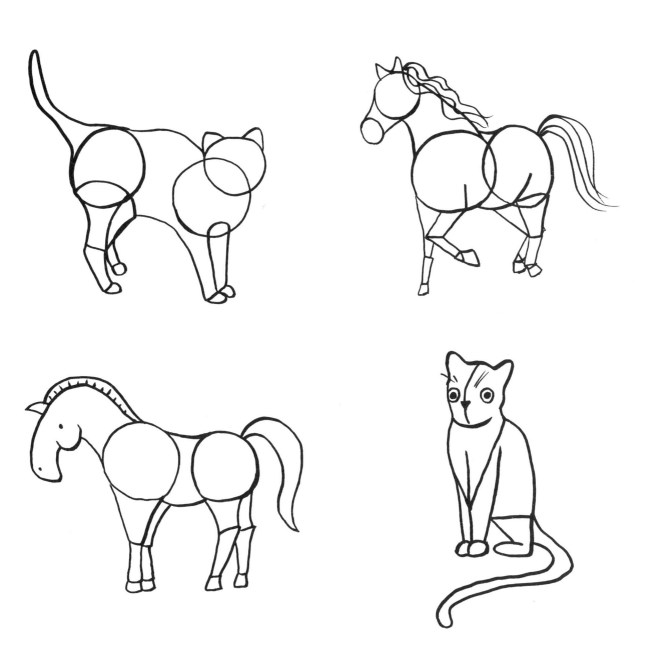

轮廓

当你把之前画的形状都连在一起后，你会得到一个大概的轮廓；然后尝试在这个轮廓上添加更多的细节，并用不同的方法填充墨汁。我们将在后面的教程中进一步讲解具体的上色方法。

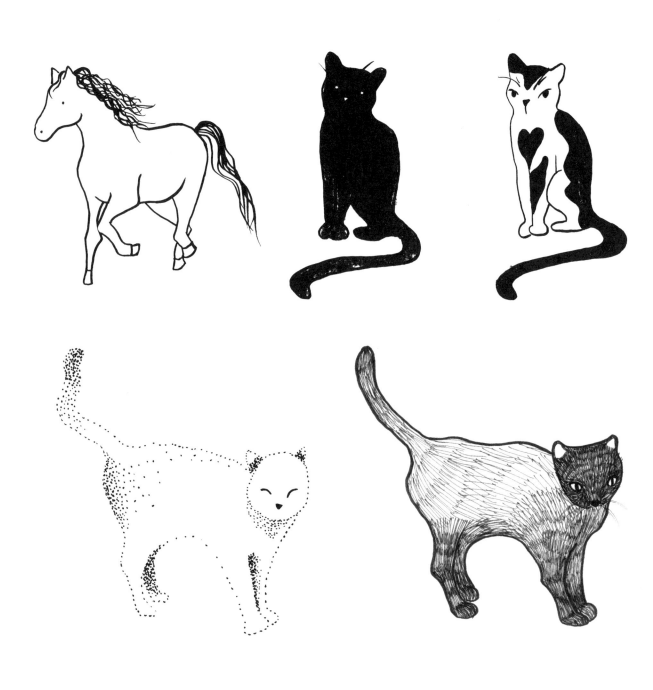

你也可以尝试去改变这些形状和它们的比例，或是简化它们。一旦你清楚地掌握了你想要画的动物的主要形状，就可以创造出自己绘画动物的方法了。

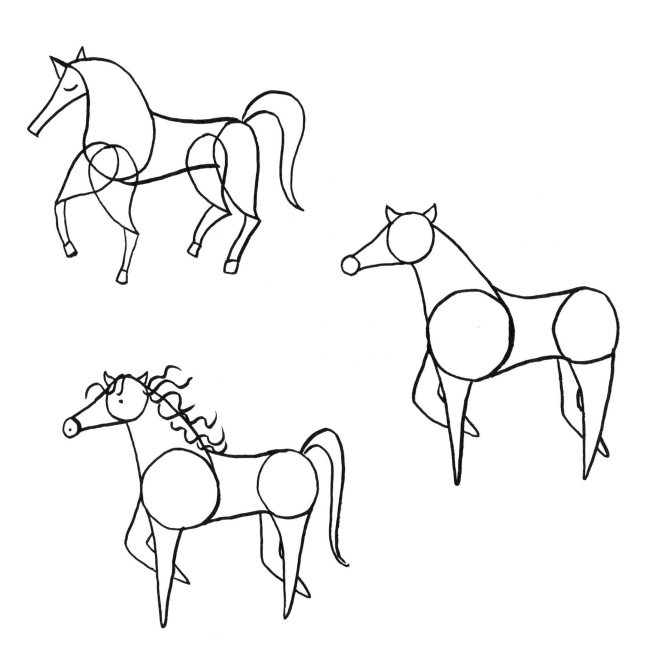

添加特征

当你画好一个栩栩如生的大概轮廓后，记得还要为其添上不同的眼睛和鼻子。需要的话，请尝试改变动物耳朵的形状，或调整这些特征的大小，将动物的形象更具体化。

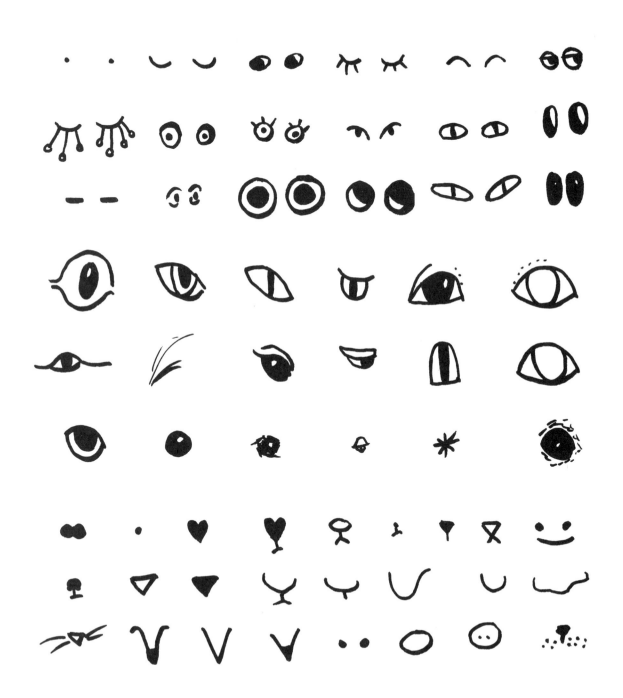

22

尝试用刚才介绍的方法进行创作吧，并努力画出你想要的效果：它可以是夸张的，也可以是写实的。通过改变眼睛和鼻子的画法，你可以在同一个动物轮廓上达到完全不同的效果。

 只是改变一个很小的细节，就能创造出完全不同的效果！

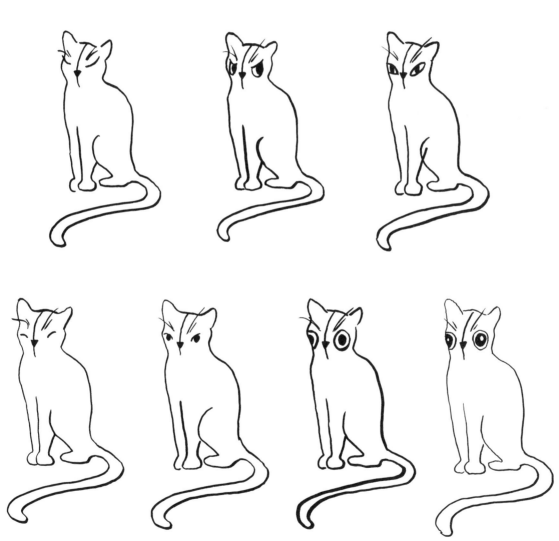

上色

虽然我喜欢只用单一的灰色调来完成作品，但有时为插画添上一点颜色也是非常棒的。那么如何将墨汁和颜色结合在一起呢？

色彩媒介

传统的上色方法就是将色彩媒介直接涂在已经画好的黑白稿内。在下面的例子中，我将为你展示不同色彩媒介与轮廓图（用防晕染勾线笔进行勾画）结合的效果。

- 水彩颜料：你可以只在作品中的几个区域添加颜色，或全部上色。你也可以用比较随意的方式上色，或是很精细地上色。
- 水粉颜料：水粉颜料与水彩颜料很相似，只是水粉颜料是不透明的，因此我们可以用水粉颜料来遮盖一些线条或块面。注意，要用水稀释了水粉颜料后再使用。
- 马克笔：酒精性马克笔与墨汁一起使用，会有非常好的效果。
- 彩色铅笔：在现代插画中，彩色铅笔虽然不像水彩颜料那么流行，但彩铅一样可以画出清新活泼的感觉。你甚至可以用水溶性色铅笔来画出水彩般的效果。
- 电脑数字化上色：你可以将黑白稿先扫描进电脑，再通过绘图软件进行上色，使作品富有现代感。

 水彩颜料

 水溶性色铅笔

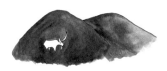 水粉颜料

 彩色铅笔

 酒精性马克笔

 电脑数字化上色

在其他媒介上用墨汁作画

对于是先用墨汁勾勒图案还是先用颜料整体铺设，各有各的观点。但我认为哪种都可以，因为两种技巧都能帮助绘画者达到良好的效果，所以完全可以因个人喜好来决定。对于下面这些树木，我先用水彩颜料画出了大致形态，然后再用针管笔在颜色上描绘出线条，以进一步清晰树木的轮廓和细节。

媒介的综合运用

将墨汁运用在其他媒介里，以形成一种斑驳的感觉。
这就是用水粉颜料和墨汁绘画完，再用清水冲洗过的画面效果。

借助水粉颜料的不透明性，我们可以在已经干透的墨汁表面用水粉颜料做进一步的勾勒。
即使作品最暗的部分也可以用水粉颜料进行补充绘画。

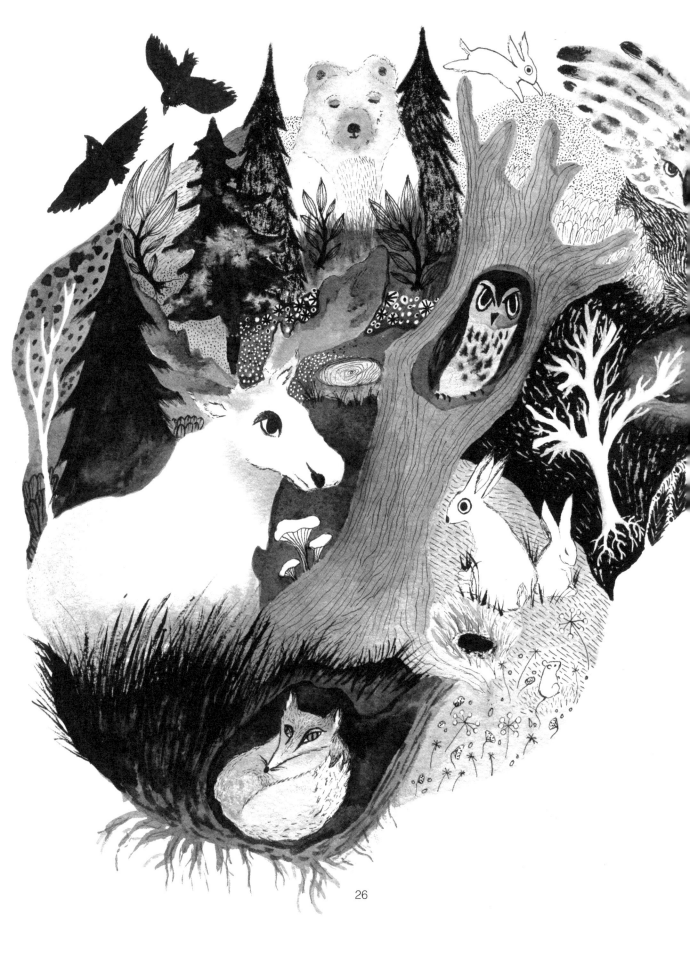

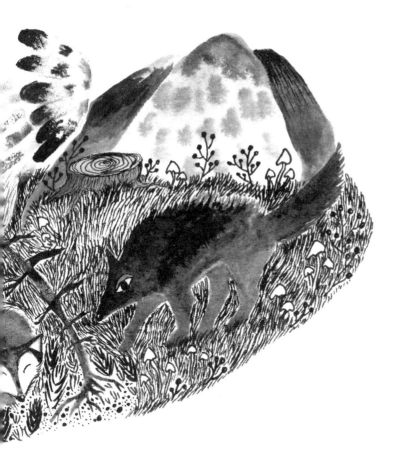

森林动物

在插画领域，森林动物是非常受欢迎的绘画主题！本章我们将在探索如何绘画不同的森林动物的同时，进一步教授你更多的水墨画技巧。不仅如此，我们还会运用到各种绘画技法，如湿画法、排线法、点画法等。

你能鉴别出这幅画是用
怎样的工具和技法来完成的吗？

技法：点画法、排线法、干画法、湿画法
工具和材料：勾线笔、水彩笔刷、白色中性笔、储水毛笔、印度墨汁、水彩纸

熊：湿画法

　　首先让我们来学习在湿画法中如何让墨汁在水中神奇地流动起来，并创造出漂亮的效果。熊非常凶猛和危险，但它们在与幼崽玩耍时也会流露出一股温情。将这种动物凶猛的力量和温柔脆弱的情感相结合是一种很奇妙的感受。这就是为什么我会用一些简单的花草元素去装饰这头熊。

　　对初学者来说，熊是非常好的练习对象，因为它们形状简单容易上手，同时又能呈现出非常惊艳的绘画效果。

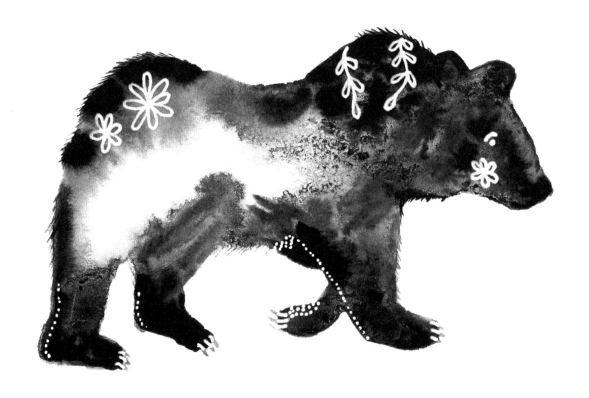

绘画材料	HB铅笔	印度墨汁
	灯箱或窗户	水彩笔刷
	平滑的水彩纸	白色中性笔

速写草图

熊的轮廓可以简化成几个简单的几何形状——椭圆形和圆角三角形。以照片为参考，用铅笔画出大致的轮廓形状。我会将每个形状重复绘画两到三次，然后从中选出一个与动物本身最相符的形状，并顺着这些形状勾勒出动物轮廓。我使用勾线笔完成了这次草图勾勒，但你也可以选用软性铅笔，但无论使用何种工具，保持清晰可见的轮廓线条都是非常重要的。

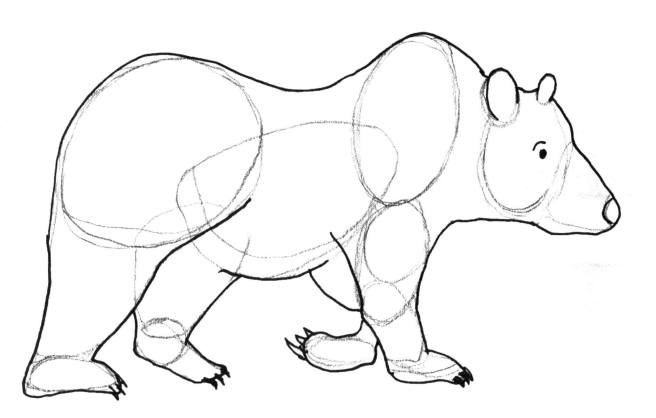

使用灯箱

如果你没有灯箱，那么可以将灯放在玻璃桌的下面，或你也可以借助窗户来完成拷贝草图的工作。然后，再用铅笔在绘画纸上拷贝出熊的轮廓。

如果你使用了灯箱，你可以不再用铅笔描摹，只需将绘图纸和草图一并放在灯箱的玻璃板上，这时草图便会透过绘图纸直接显现出来，随后把它拷贝下来即可。

水

将水彩笔刷蘸满清水，涂满整个轮廓。待几秒钟后，当水开始慢慢变干的时候再涂上一层清水。这一步的关键是需要涂上足够多的水，这样才能保证轮廓在两三分钟内不会干燥。如果你用的是绘图纸，那么还需检查一下纸张有没有因为水而变皱。

艺术家小·贴士

当经过一些练习后，你会清楚地知道该使用多少量的水来进行绘画。所以多多练习吧！

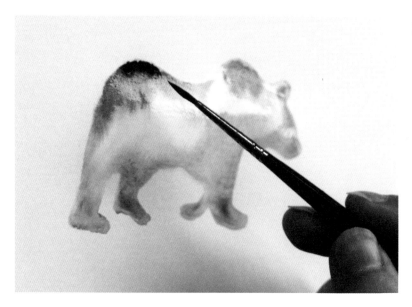

晕染

这是一个需要高度集中精神的美妙瞬间。一旦开始将蘸满墨汁的笔刷与纸上的水混合，那么笔刷一秒钟也不能离开画面，否则会留下明显的边缘痕迹。我会提前将墨汁与水在另外一个调色盘上混合好，然后逐渐地先加入稀释得比较浅的墨汁，再加入深一些的墨汁。墨汁在水里流动，会慢慢与水融合，以达到完美的晕染效果。

使用笔刷时力度要很轻，且避免过多使用墨汁。虽然你不能控制墨汁的流向，但你可以通过小心翼翼地慢慢加入深色墨汁，以画出阴影和暗部。不要害怕使用墨汁，最坏的结果无非就是由于墨汁加入太多，使画面色调过于暗沉；不过，说不定这就是你想要的最终效果。

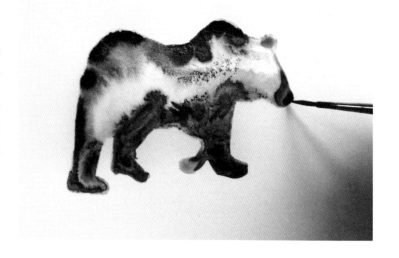

添加细节

试着抓住墨汁即将干燥的时机，趁画的边缘足够湿润，用小号水彩笔刷为画面添加细节。我在某些地方画了一些熊的毛，并尝试保证其与我之前画的水墨部分相契合。同时，我还画出了熊的爪子。

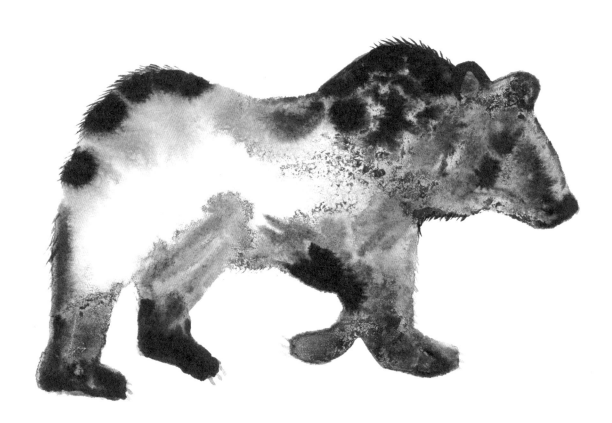

最后几笔

当墨汁干了以后，用白色中性笔或钢笔来画熊的眼睛和添加一些有趣的花草细节。另外，我用点画法表现了熊的四肢。你也可以在熊的身上再加入一些字母或其他修饰。

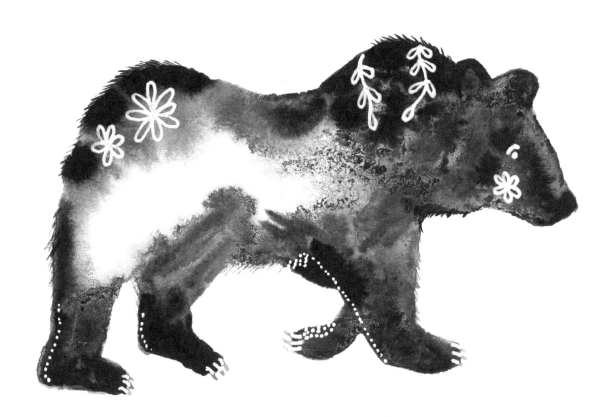

狐狸：干画法

我小时候非常喜欢绘本《鹳和狐狸》，作者是让·德·拉·封丹。在这个故事里，看似是狐狸戏弄了鹳，但最后却是狐狸把自己给戏弄了。在这幅插画中，我想试图去抓住社会赋予狐狸拟人的特征——聪明、敏捷、狡猾。

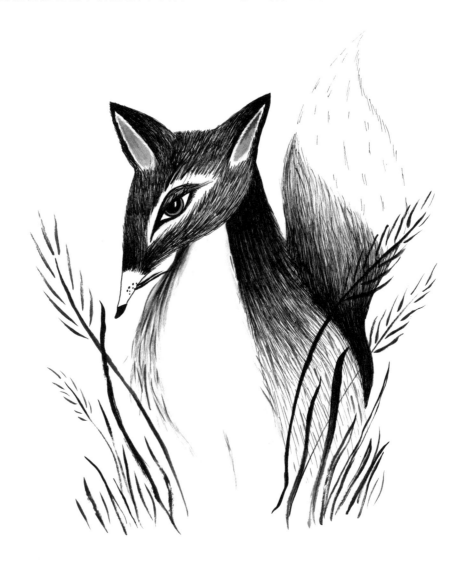

民间传说

在古老的故事里，狐狸通常会给人一种聪明、狡猾的形象。在亚洲神话中，狐狸是一个妖精，而且往往会幻化成美丽的女子。人们相信这些妖精会法术，当然，偶尔妖精也会帮助他人，但更多扮演的是恶毒的、给人带来麻烦的角色。

思路拓展

在开始画狐狸之前，你可以用狐狸的照片作为参考，并进行学习。我喜欢在素描本上画出我的想法，这样我就不用担心在昂贵的纸上画错了。当你在进行速写时，要先想好插画的哪一部分颜色要亮一些，哪一部分颜色要暗一些，且周围的环境是怎样的。

先用几种不同的笔刷在最后选定的画纸上试一试，以确定要用怎样的画法来表现作品，以及了解该纸张与水彩颜料和水接触后呈现的效果。

绘画材料	布里斯托纸板（250克）	橘色水彩颜料
	防晕染勾线笔（0.05毫米、0.3毫米）	HB铅笔
	水彩笔刷（0号）	印度墨汁

速写草图

一旦你对绘图的想法满意后，就可以用灯箱或透光的窗户将草图描摹到绘图纸上。注意，在拷贝线条时要很轻很细，这样成品后的线条才不会被看出来。在水墨画中保持一些随意的笔触会更好，能使你的作品看起来更自然。

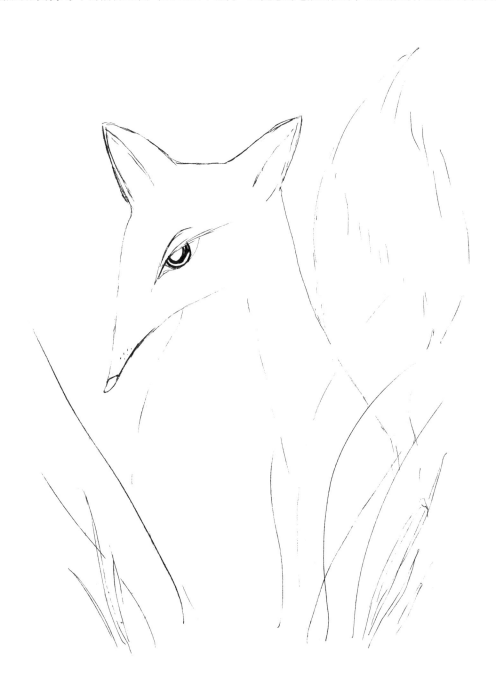

用防晕染勾线笔作水墨效果

先为眼睛涂上墨汁，因为眼睛是最需要仔细绘画的部分。然后用防晕染勾线笔画出狐狸的皮毛，注意颜色要淡一些。
在这个过程中，笔触要保持一致，且要轻柔，这样能更好地创造出皮毛的效果。

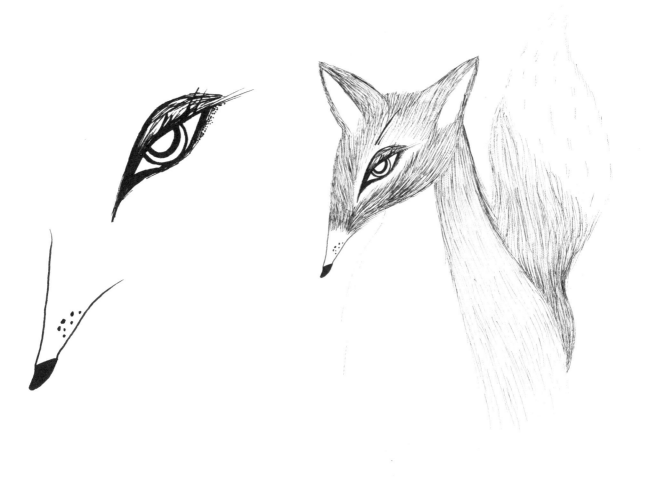

艺术家小·贴士

如果插画中有一部分区域需要精细刻画，那么可以先从那一部分开始着墨。一旦满足你
想要的那种感觉，后面的绘画会变得轻松许多；如果一开始就没能达到你想要的效果，
那么请重新创作，而不要在这张作品上浪费更多的时间。

加深颜色

在一些区域再画一层排线以加深颜色，作出阴影的效果，并在耳朵周围作进一步描绘。在绘画的时候，我没有一味地做加法，而是在狐狸眼睛的周围和鼻子处做了留白处理，使画面更立体、更透气。最后我仔细刻画了狐狸眼睛的部分，并留出了白色高光。

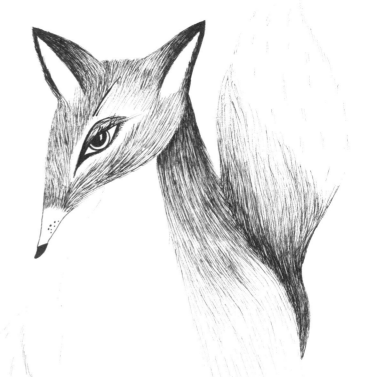

上色和浓淡变化

用小号水彩笔刷蘸取混合了水的墨汁，用柔软的笔触画出一些线条以创造出狐狸脖子周围毛毛的效果。注意，绘画时要保持笔刷的干燥，这样能更好地给人一种凌乱的感觉。

混合少量的橘色和墨汁，小心地为狐狸的爪子和一部分皮毛上色。如果需要的话，还可以用不同比例的水来稀释墨汁，以画出浓淡变化。在已经上过色的耳朵和其他一些区域叠涂墨汁，进一步表现出画面的立体感。

最后几笔

用画狐狸脖子上的毛的方法在狐狸周围再画一些草，要用干燥的笔触和深色墨汁来描绘。下笔要有自信。

用防晕染勾线笔为画面添加一些细节。然后观察作品的整体效果，看看是否令人满意。整体观察后，我决定用白色中性笔提亮耳朵的部分，并在狐狸尾巴的地方多描画了几笔。同时，我用灰色墨汁尽量将皮毛画得柔顺一些，以增加质感。

艺术家小·贴士

用白色中性笔或白色水粉颜料可以改正你在作画时犯的一些小错误。

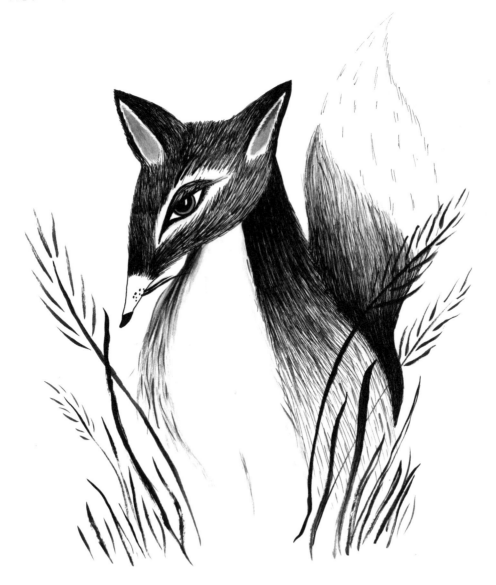

獾：透明度的使用

　　树林里到处都是夜晚的雾气。獾先生正准备像平时一样去月光下散步，然后开始享用它的早餐……本章中，我们将探讨如果用单色作画以及如何在水墨画中利用墨汁不同的透明度作画。在第28～29页的插画中，我就是用不同透明度的墨汁来完成画作的。接下来，我们还会用到水彩颜料和水粉颜料，真是值得期待。

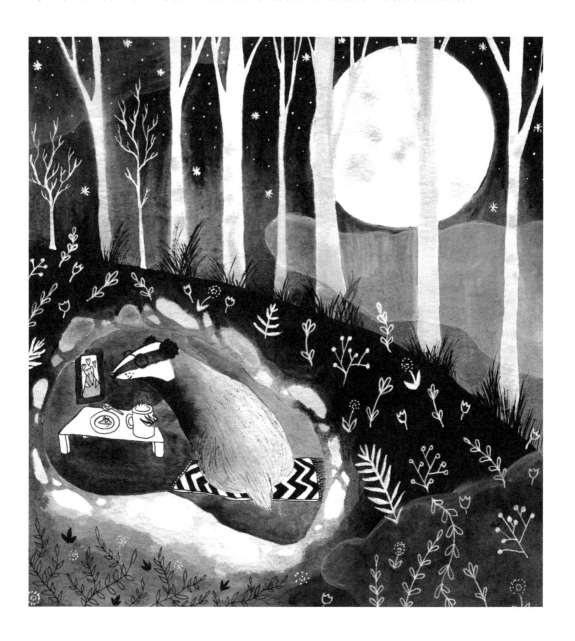

速写草图

用HB铅笔在一张冷压水彩纸上画出獾的大致草图。为了避免在最后的作品中留下明显的铅笔痕迹，画草图时不要添加太多细节也不要太用力。

绘画材料

冷压水彩纸
HB铅笔
印度墨汁
水彩笔刷（0号、3号）

白色中性笔
防晕染勾线笔
棕色水彩颜料
白色水粉颜料

天空

在调色盘上先混合好六种不同灰度的墨汁。其中第一格是纯黑的墨汁，再在剩下的格子中分别加入少量的水，从第一格中取一些墨汁加在剩下的格子中，以调出六种不同灰度的墨汁，如下图所示。

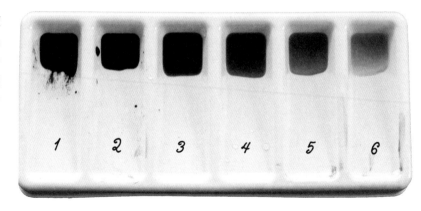

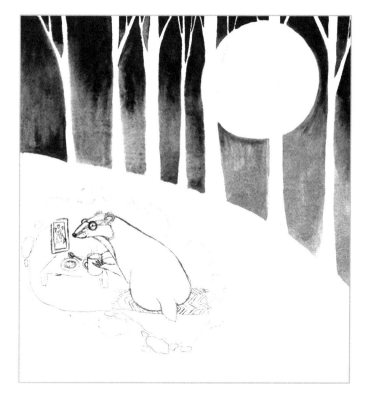

画天空的时候，你可以先将第二格中的墨汁画在天空底部靠近草地的地方。为了画出渐变的效果，我趁墨汁还湿润的时候在天空顶部的边缘刷上了第一格中的纯黑墨汁。

艺术家小·贴士

橡皮会使水彩纸变得毛糙，继而影响画纸对水和墨汁的吸收能力。因此建议你可以待画完第一层墨汁后，再擦去可见的铅笔线条。

树

擦掉树枝周围可见的铅笔痕迹，用画天空的方法画树。用第三格中的墨汁画出树的下半部分，用第四格和第五格中的墨汁画出树干的上半部分及树枝。

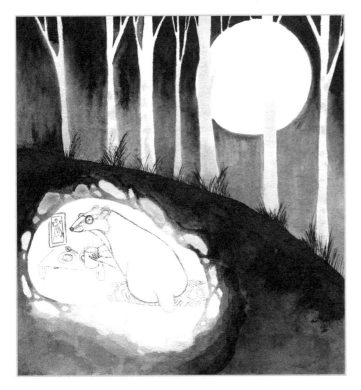

草和土地

在为土地上色之前，先将石头周围的铅笔线条擦净。接着，用中灰的墨汁描绘石头，注意笔触要运用得灵活一点，以给人一种干燥、圆润的感觉。洞穴附近的墨汁透明度要比洞穴顶部稍高一些，所以在画洞穴顶部的时候要用墨汁多上几层，还要使其与树周围的草相融合。

獾和洞穴

在这一步中，我用防晕染勾线笔勾勒出了家具的部分。用0号水彩笔刷为獾涂上墨汁。当墨汁干了后，再为其添加几笔深灰色的线条，以强调獾毛的质感。

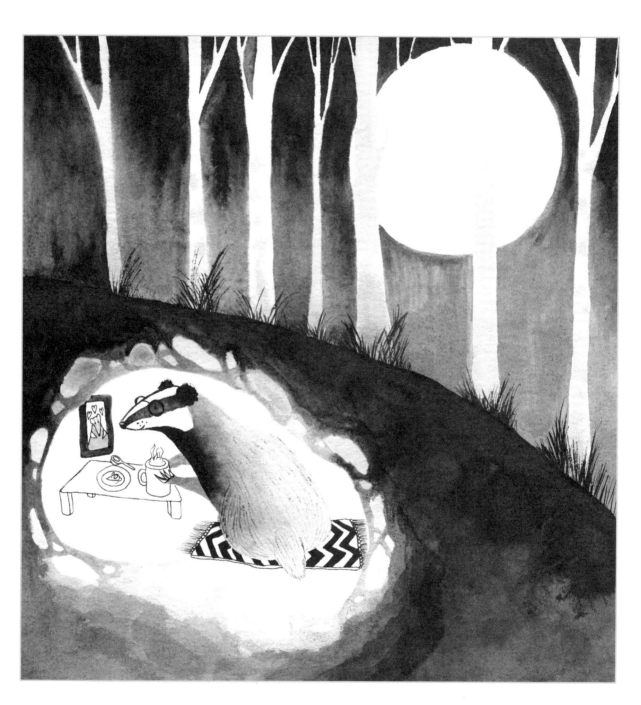

上色和刻画最后的细节

用棕色水彩颜料为洞穴上色。与用墨汁作画一样，在用水彩颜料的时候要尽量将湿润的部分连接在一起，这样可以避免出现过于明显的痕迹。在画月亮的时候，我先在月亮的部分涂了一层水，再在其中滴上几滴稀释过的棕色水彩颜料，以营造出月亮暖色调的效果。

待颜料干透后，我继续用白色中性笔或防晕染勾线笔画出了花、植物和星星，同时还在背景中添上了两棵小树。最后，我将白色水粉颜料和水相混合，以此增加水粉颜料的透明度，描绘出模糊的云。

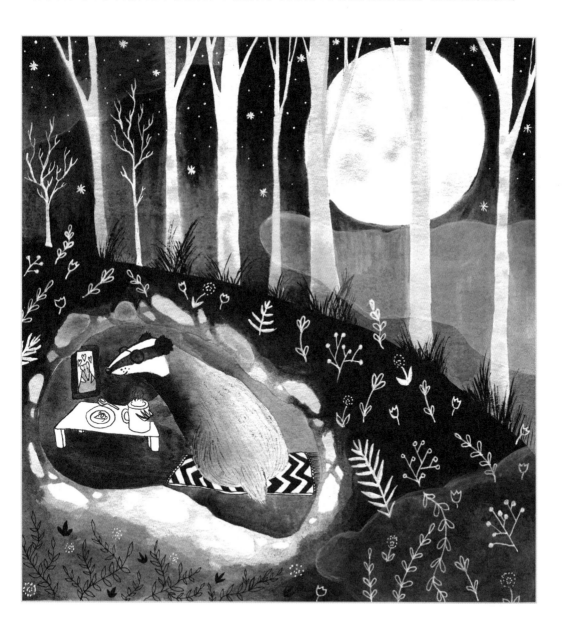

小·鹿：点画法

在这次练习中，我们将用到点画法，并一起见证点画法的神奇效果。我之所以画这只小鹿，主要是受到了古典童书的启发——多数是俄罗斯的——但你也可以从画面中看到一些与迪士尼小鹿斑比相似的地方。保持画作的简洁性通常对于点画法来说是非常重要的。不仅如此，添加花草图案还使整个画面有一种复古的美感。

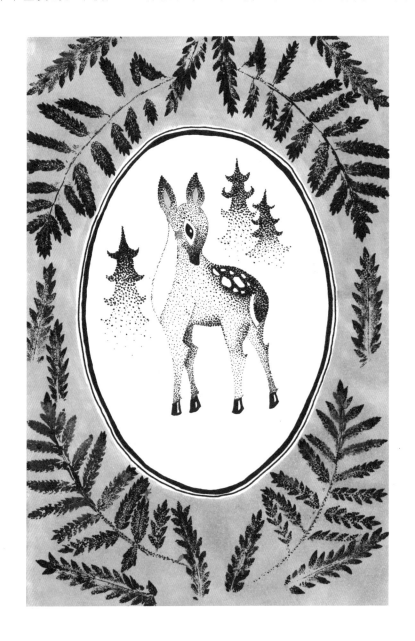

速写草图和拷贝草图

先画一个简单的草图——我的草图并不是很写实。当你要用点画法来表现作品时，注意要将差异较大的物体和区域放在一起，否则容易将物体的某些部分与其他物体在视觉上融为一体。完成草图后，将草图拷贝到一张新的绘图纸上。

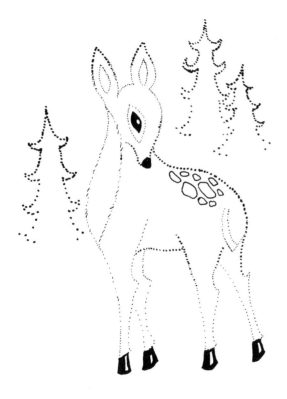

勾勒轮廓

我们将用点来勾勒小鹿的轮廓，而非用实线。对于较暗的区域，可以用较粗的勾线笔（1毫米或0.8毫米）来描绘；对于颜色较浅的地方，则可以将点与点的距离稍微拉开一些。完成后，请将画作再一次拷贝到新的绘图纸上或直接用橡皮将铅笔痕迹擦掉。注意，不要在勾线笔笔墨没有完全干燥的情况下使用橡皮，否则很容易将纸面弄花、弄脏。

绘画材料

勾线笔（1毫米、0.8毫米、0.2毫米）　　　艺术马克笔（可选）
布里斯托纸板　　　　　　　　　　　　　　印度墨汁（可选）

点画

现在可以使用点画技巧了！刚开始的时候，点与点之间的距离要处理得稍近一些。暗部区域则可以用粗一些的笔来画，且点与点之间要画得密一点。同时，我们还可以用细一些的勾线笔来描绘浅一点的地方。如果你喜欢，可以在开始点画之前，先在原始草图上研究一下哪里需要画得深一些，哪里需要画得浅一点。

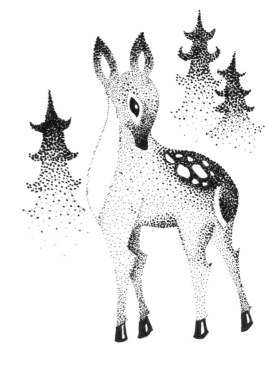

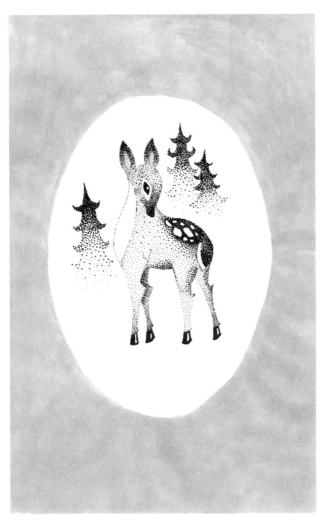

上色

用酒精性马克笔为画面上色。当然，你也可以不用上色，像我一样加一个有颜色的边框，然后再顺着边框随意画出一些图案。要是想像我一样在边框部分印上蕨类植物的话，请参考"蕨类植物图案"中的建议。

蕨类植物图案

我先从花园里采了一些蕨类植物。接着，将墨汁倒在一块棉布上，并将蕨类植物放在布上，同时折叠布以覆盖住蕨类植物。然后，我用好几层纸来遮盖主要的绘画部分，并将浸了墨汁的蕨类植物摆放在边框处。取一些较牢固的纸巾，将纸巾放在蕨类植物上，轻轻按压。按压完后，小心地将纸巾和蕨类植物拿开，再用干净的纸巾把每一个蕨类植物的拓印都按压一次，复古唯美的植物图案就完美地呈现在边框上了。之后，再用勾线笔在图案上绘出一些小点，以起到美化装饰的作用。

艺术家小·贴士

有些勾线笔会和酒精性马克笔产生化学反应，甚至与之相融。因此，最好在使用这两种笔之前先在草稿纸上试验一下。

创意练习：刺猬

刺猬画起来很简单，只需画出它的眼睛和鼻子即可，然后尽情发挥你的想象力去描绘它背上的刺吧。刺猬这种动物的简单形态十分适合用来练习水墨画中不同的技巧和方法，并会呈现出别样的画面效果。

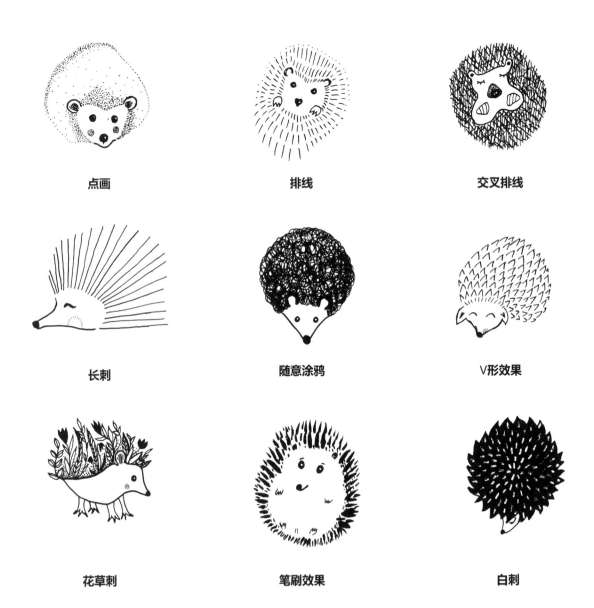

点画　　　　　　　　排线　　　　　　　　交叉排线

长刺　　　　　　　　随意涂鸦　　　　　　V形效果

花草刺　　　　　　　笔刷效果　　　　　　白刺

完成本页的插画练习。你可以参考上一页给出的例子进行绘画，也可以自己创作！

打破陈腔滥调

 在这个充满创意、艺术以及社交媒体的网络世界里，充斥着大量陈腔滥调的艺术品。举个例子，要画一只狐狸，大多数人会不假思索地去表现它睡觉的姿态，并且说不清楚为什么要去描绘这个姿态，可能只是因为经常会在网络媒体上看到其他艺术家有过类似的描绘吧。是的，临摹他人的造型和创意是简单的，但要创作一些富有新意的内容实属不易。如何才能摆脱这种所谓的陈腔滥调，进一步发展自己的艺术创作呢？

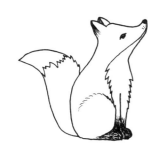 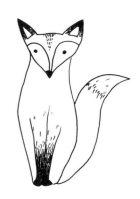

 这里有四只狐狸的造型，这些造型并不独特，甚至在网上随处可见。本书第34~37页也描绘了一只狐狸，其灵感来自古老的童书并且根据独特的文化定义了狐狸的特点，这些特点构成了这幅作品的风格。因此，独特的艺术观点对于创作而言至关重要，它可以让作品更有深度和内涵。

如何对抗陈腔滥调

· 在绘画一个动物前，要先去真正地研究它。不管是通过照片还是录像，去熟悉动物的外形、习性，并牢牢抓住它留给你的第一印象。

· 将现代插画的元素引入作品中，使作品更具可读性。

· 从古老的或经典的艺术作品中，汲取创作灵感。

· 读一些以动物为主角的故事，了解人类文化是如何描述这些动物的？你是否同意这些关于动物的刻板印象？思考如何在作品中利用这些刻板印象？

· 将动物画在一个新的情境中，或是夸张它的某个特性。

在这里练习！

选择一个森林动物，然后集中观察其他艺术家是怎样来表达这个动物的：如何为其添加眼睛、刻画细节。然后，以此为例，尝试用自己的方法创作一个全新的动物形象。

家养动物

　　家养动物通常是我们孩提时最早认识的动物。在本章中，我们将集中研究那些能够吸引孩子的纯真艺术——探索如何画出可爱的动物以及简化或夸张它们的特征。请使用接下来几页的绘画技法，尝试创作出属于自己的海报、婴儿房墙上的画作、教学用的绘画内容，或仅仅只是涂鸦。同时，你还会学到如何将传统的拼贴艺术、人的性格加入插画中，以此体现人类与动物的联系。现在就让我们开始吧！

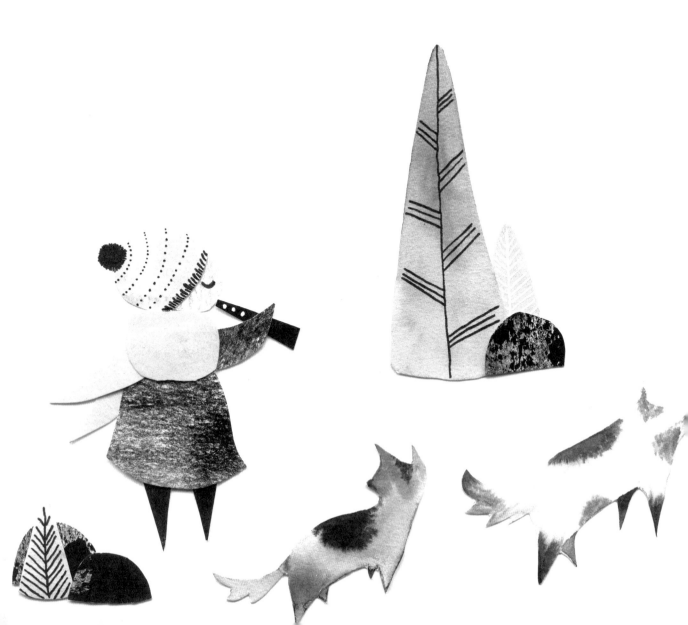

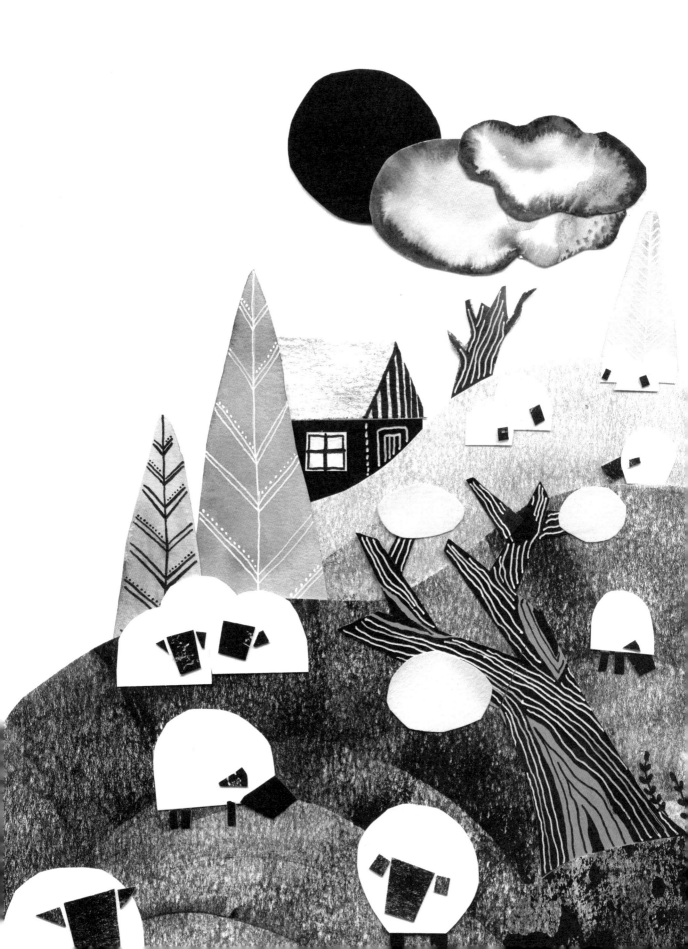

兔子

　　我三岁的女儿目前最喜欢的游戏是把自己假装成兔子，然后我们一起烤胡萝卜蛋糕，睡在帽子里。虽然黑白色调正在变得逐渐流行，但孩子们还是喜欢各种颜色！如何平衡孩子的喜好和家长的品位，是非常具有挑战性的。我在画下这幅画时，一直在回想我女儿的喜好并不断地问自己："她会喜欢将怎样的画挂在她房间的墙上呢？"

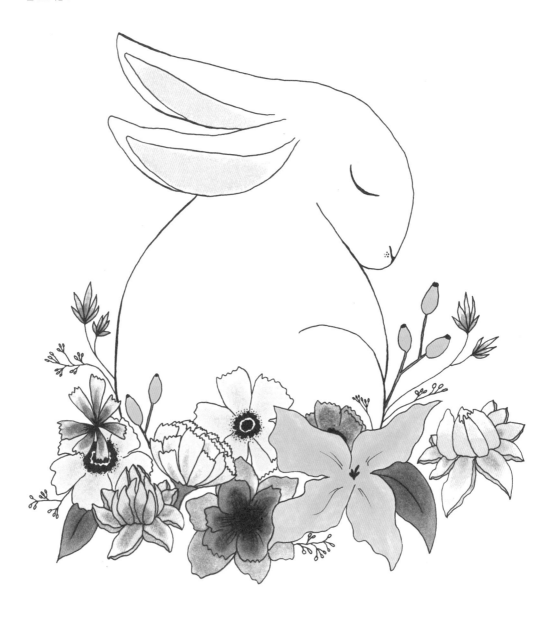

速写草图

用HB铅笔在布里斯托纸板上画出兔子的草图。兔子的形状非常简单，三个椭圆形再加上两只耳朵。闭着的眼睛为作品增添了一丝梦幻般的效果。

接着，为画面加上一些鲜花和绿色植物。花的复杂性与兔子的简单形状构成了一种平衡。你也可以用花的照片来做参考或创作抽象的花草图案。

艺术家小·贴士

在布里斯托纸板上使用酒精性马克笔是十分合适的，因为它可以让颜色的过渡更加流畅。

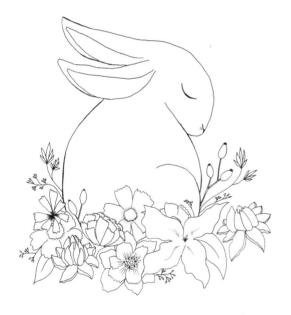

线条艺术

用漫画绘图笔去勾勒刚画好的草图，漫画绘图笔与酒精性马克笔很适合配合在一起使用。当你在描画的时候，你还可以不断修正一些不太完美的地方以及为画面增加更多细节。如果你想要画花的细节，那么下笔一定要快，并且从中心位置逐渐往边缘画。

绘画材料	HB铅笔和橡皮 布里斯托纸板 漫画绘图笔	酒精性马克笔 绘图软件（可选）

用马克笔上色

酒精性马克笔非常适合画浓淡变化的效果和颜色过渡。你可以直接用马克笔涂色，以画出柔美的感觉。不过请注意，当马克笔颜色干透后就很难控制颜色之间的过渡了。

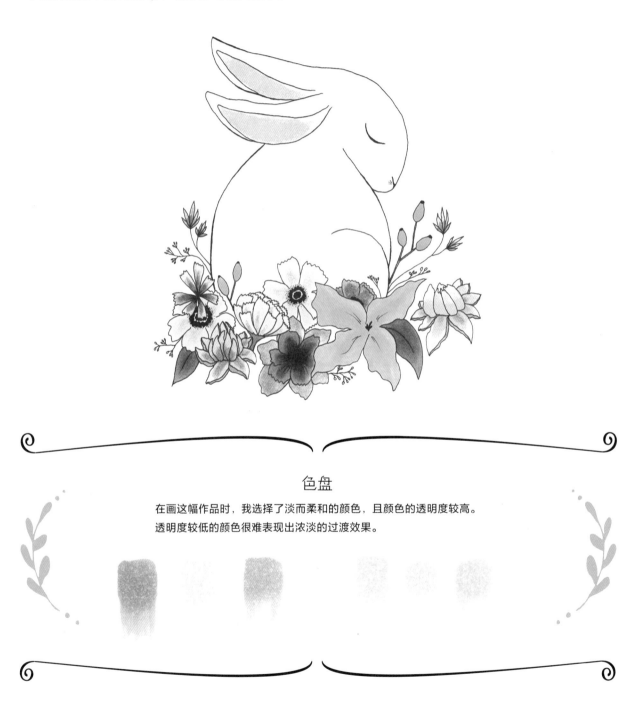

色盘

在画这幅作品时，我选择了淡而柔和的颜色，且颜色的透明度较高。
透明度较低的颜色很难表现出浓淡的过渡效果。

用绘图软件绘制背景

尝试用绘图软件来为作品上色。方法很简单，先将作品扫描进电脑，然后将文件在你所选择的绘图软件中打开，接着在背景上填入颜色。我用Photoshop中的"魔棒"工具选中了背景部分，然后再用"油漆桶"工具为背景填上不同的颜色。你也可以根据你的喜好来选择任意颜色进行填涂。

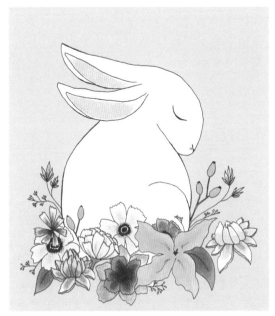

艺术家小·贴士

背景色的色调和饱和度，会影响作品最后的整体感觉。

豚鼠

接下来，我们来研究一下如何创作系列性的插画。系列性的作品很适合陈列展示，同时它还具有一定的教育意义，比如下面这个练习，我们就将尝试来表现一系列不同品种的豚鼠。通过系列性的插画练习，我们能学习到如何用不同的勾线笔进行水墨画创作，而且还可以将任何你喜欢的东西都包含进"系列"里。当你在画系列性的插画里的某一幅作品时，注意要抓住主体内容的共同点，并将其在系列作品中展现出来。

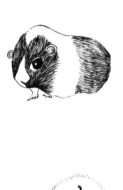 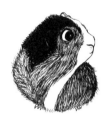

绘画材料	HB铅笔和橡皮	不同型号的日本勾线笔
	布里斯托纸板	绘图软件（可选）

形状

豚鼠的形象可以被简化成两个不规则的椭圆形，且两个椭圆形是连接在一起的。调整这两个椭圆形的位置，能表现出豚鼠的不同姿态。

速写草图

用铅笔完成每一只豚鼠的草图。我试着不去添加更多细节，而是抓住豚鼠的最基本形状。在这幅画里，让人觉得可爱的元素是豚鼠那双精致的大眼睛。

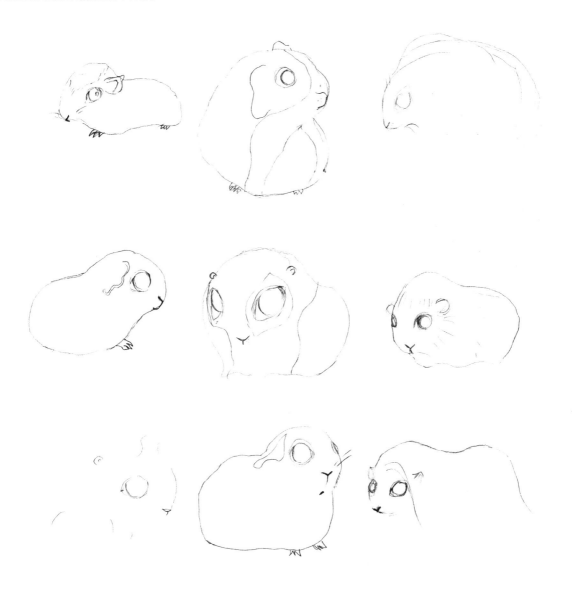

上墨

当你对自己的草图满意后，就可以开始上墨了，即用勾线笔勾勒之前的铅笔线条。我通常会先从眼睛、鼻子和耳朵的部分画起，然后再画豚鼠的毛，不要画出所有的毛，只要在白色背景上画出豚鼠黑色的毛即可。

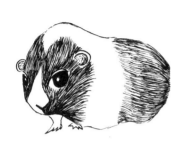 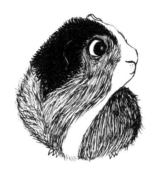

毛的质感很重要，是长毛的还是短毛的，我们可以通过这些毛分辨出豚鼠的品种。

 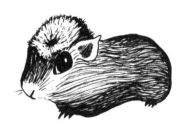

在黑色背景上形成对比效果的最简单方式，就是留出铅笔稿的白色轮廓。当我画长毛的时候，我会画得很快，且在每一笔的最后都要轻轻向上提一下，以确保线条末端是较细的状态。

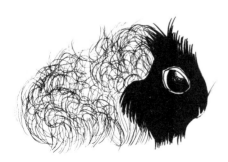

数字化处理

如果你喜欢的话，还可以用数字化的方式来完成作品。我先将作品扫描进电脑，然后在Photoshop里把几幅画放在一起，并尝试用不同的字体为画面添加文字。我也会调整豚鼠的大小，让它们看起来不太一样。当你在提前计划作品的时候，可以先用尺子对纸张的空间做一些分隔，这样就不需要再在电脑中进行重新构图了。

豚鼠

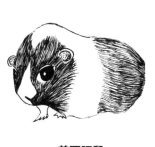

美国豚鼠

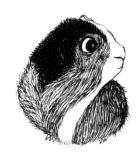

三色泰迪豚鼠

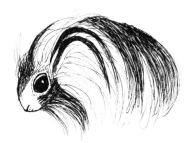

波斯豚鼠

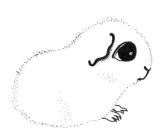

白色泰迪豚鼠

长卷毛豚鼠

美国冠毛豚鼠

英国冠长卷毛豚鼠

黑冠长毛豚鼠

谢特兰豚鼠

驴

　　我喜欢将动物和孩子画在一起，特别是大而强壮的动物，这样会给人一种温馨有爱的感觉。和动物一起长大的孩子对很多事或人不会胆怯，而且会把动物融进他们的游戏及日常活动中；同时动物也很尊重孩子，并能照看孩子，因为它们天生就知道孩子是脆弱的、需要呵护的。下面这幅甜蜜的插图可以用于儿童书里或涂色本中，或是挂在儿童房的墙上。

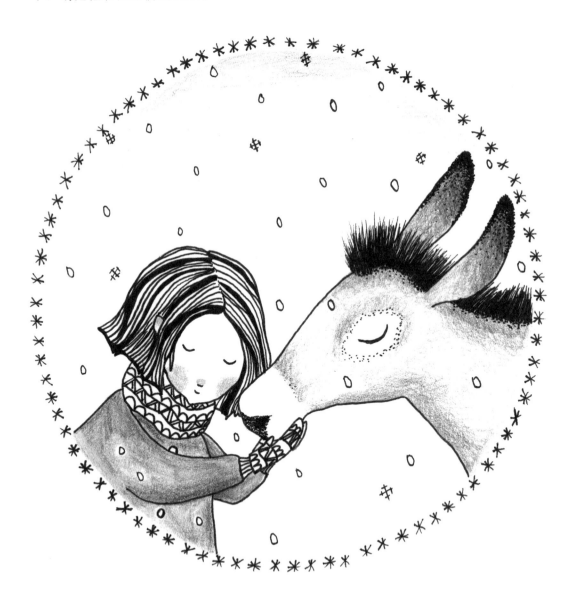

速写草图

先画一个圆形作为插画的边框，然后将两个主角放在画面中央。我用几个简单的形状来表现驴的头部，接着再画出小女孩的头部。通常，我会先设计好这幅作品的色彩关系和构图，再动手继续创作。

绘画材料	HB铅笔和橡皮	勾线笔（0.2毫米）
	布里斯托纸板	彩色铅笔

主要轮廓

用细勾线笔将主要轮廓描摹下来，并擦掉铅笔线条。

用墨汁绘画细节

点画法可以让驴的耳朵看起来是毛茸茸的。我用了快而密集的笔法绘画了驴的鬃毛，注意每一笔结束的时候都要轻轻向上提一下，这样鬃毛的末端看起来会比根部稍细一些。将女孩儿的头发分为深一点的部分和浅一点的部分来描绘，以表现出头发的层次感。然后再画出毛衣上的细节，进一步增加画面的有趣特征。接着，在两个主角的身上和边框内加上一些雪花，为画面营造飘雪的氛围。

用彩色铅笔上色

用着色效果好的彩色铅笔为画面上色。我用了灰色、红棕色和黑色为整幅作品铺设了大体色调。在上色的时候，我会反复涂抹好几层，且不会使用过多的颜色，以保持画面的一致性。最后，我在圆形边框的周围用简化的雪花图案做了装饰效果，使画面更完整立体。

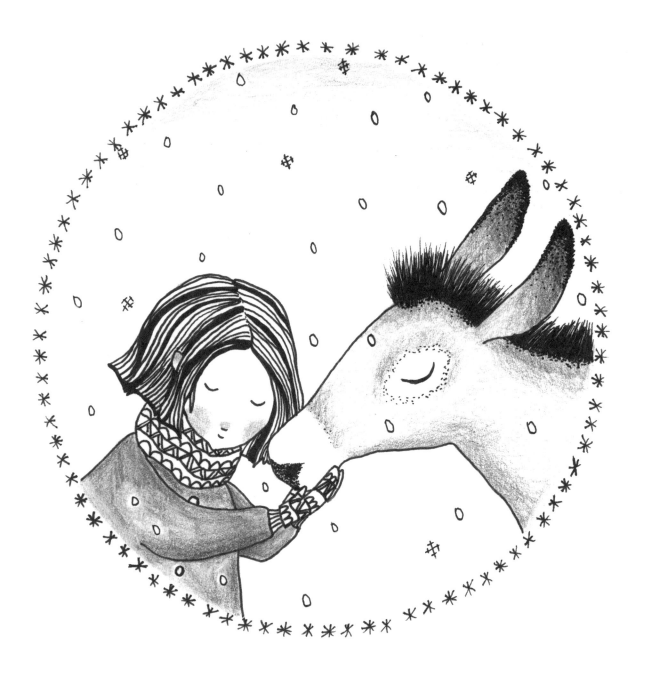

猫：拼贴画

传统的拼贴画技巧非常适用于创作活泼可爱的插画作品。如果你周围有小孩，也可以邀请他们一起来帮忙制作拼贴画，甚至他们都可以自制拼贴内容！注意，我们在拼贴画中使用的是油墨，而不是墨汁。

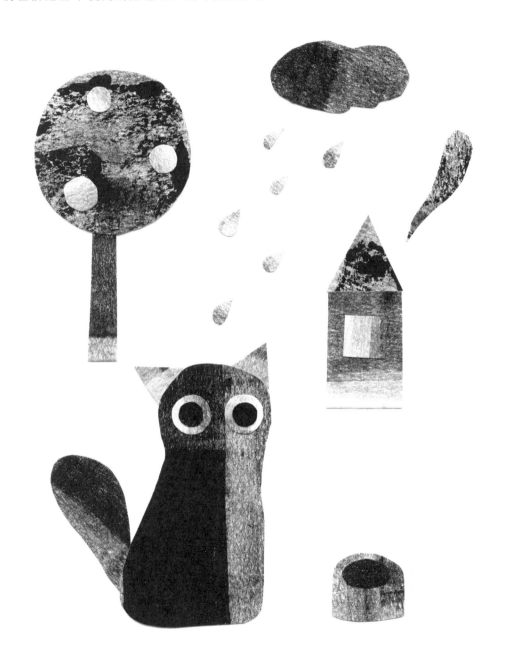

油墨的效果

我们可以将油墨用滚筒刷在玻璃板上，以完成浮雕印刷。

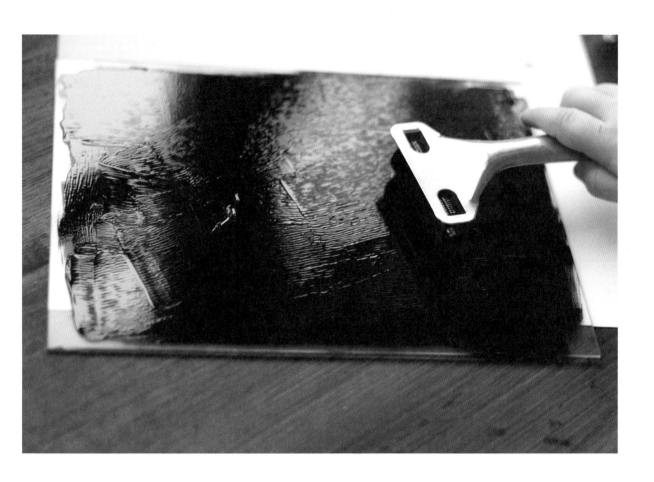

绘画材料

印刷用油墨　　　　　　　　锋利的剪刀和指甲剪
纸版画用纸（280克）　　　白胶
滚筒　　　　　　　　　　　旧笔刷
海绵　　　　　　　　　　　镊子
玻璃板（如便宜的相框上的玻璃）

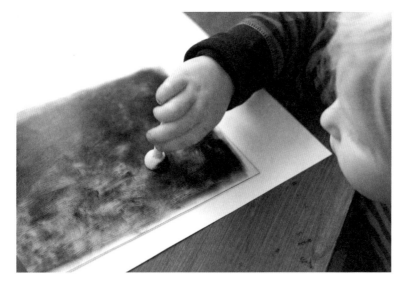

用一块海绵在玻璃上涂抹油墨，以创造出不平整的纹理。在这一步，请不要太拘谨，大胆尝试即可！

在桌面上铺一张纸版画用纸，将刚刚在玻璃板上创作的纹理按压在纸上。在按压的过程中，我们可以用滚筒来帮助按压，使受力更均匀。

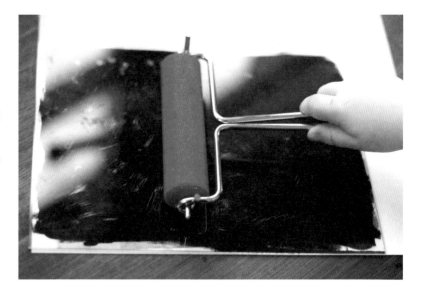

艺术家小·贴士

我们已经用到了滚筒、海绵和玻璃板，勇敢地尝试用各种不同的工具创作各种效果吧，如塑料袋、布、厨房用纸等。你也可以将墨汁装在喷壶里，并喷洒在画面上，以创作出随意染上墨汁的效果。

用滚筒和油墨在纸张剩余的部分创作出不均匀的效果。

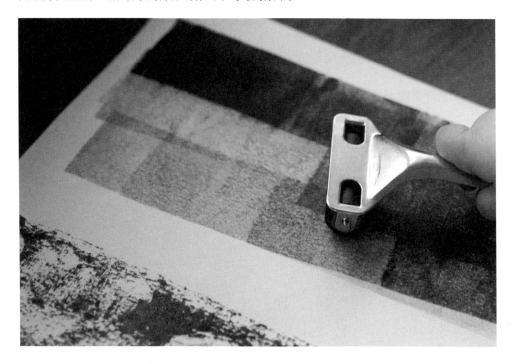

再次强调，你可以随意地在纸上按压油墨，以形成更多有趣的纹理。

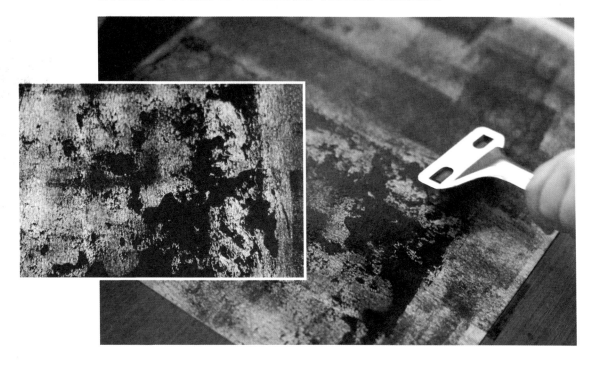

剪切

在制作完成的拼贴纸上，剪出一些简单的几何图形。我一般不会刻意去画草图，随意剪切即可。当然，你也可以提前设计好要剪切的形状和内容，但即兴发挥往往会带给你无限惊喜！

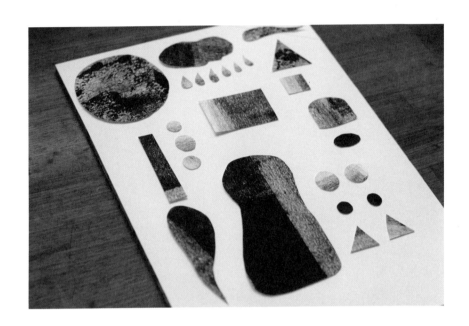

用大剪刀剪大的形状，用指甲剪剪小的形状。

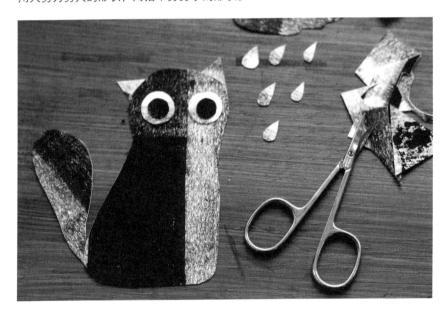

拼贴

现在你可以开始摆弄你剪出来的形状了，并随意地去组合它们，为作品创作出不同的内容和效果。当你摆放得差不多的时候，将形状粘在纸上。我用的是白胶和旧笔刷，你也可以根据需要和手头现成的工具来完成粘贴工作。这里还有一个小窍门，即用镊子去摆放小的形状，这样可以避免将胶水弄得到处都是。

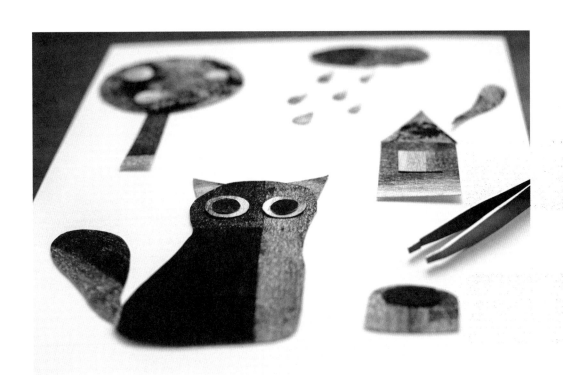

艺术家小·贴士

在开始粘贴之前，你可以先将作品用相机或智能手机拍下来，做成短的、静态的动画。改变一些形状的组合（如眼睛、雨点、耳朵等），尝试去叙述一个故事。再拍一张照，将照片放在视频编辑软件里，看看能做出多么有趣的内容。

极简化的狗

减少画中信息，只包含最主要特征，是简化且创作简单的、适合孩子风格的艺术品最好的方式。

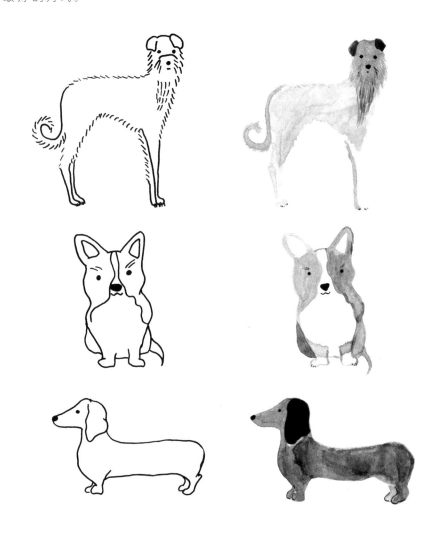

我用极简化的风格画了以上这些狗。在画每一个品种的狗之前，我都会先研究一下这种狗的典型特征，如大耳朵、头发像辫子、非常瘦等。然后我试着用粗一点的勾线笔仅画出一些简单的线条来抓住狗的特征，这种方法可以促使我尽量减少细节并简化作品。

最后，我用细的水彩笔刷蘸取被稀释过的墨汁为轮廓上色。注意，在上色过程中，依然要保持线条的趣味性和简洁性。

尝试完成这些练习吧！

选择三四个你喜欢的狗，然后用铅笔画出它们的草图。在勾画的过程中，要试着去发现它们最主要的特征，并尽量减少其他细节。最后，为狗上墨，用稀释过的墨汁作出不同的效果。

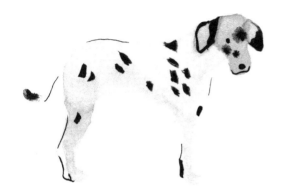

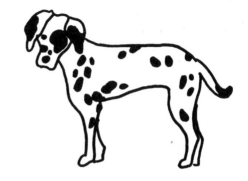

画出可爱的感觉

你觉得什么是可爱的？对许多人来说，小婴儿和动物宝宝就是可爱的！把孩子的特点加入动物的形象里，能为画面增加可爱度。

成年动物和动物宝宝

练习动物宝宝的画法，并注意观察动物宝宝和它们成年后的形态区别。

羊

小羊羔

高山牛

高山小牛犊

毛茸茸

动物宝宝的毛通常都是软软的且毛茸茸的。你可以用干燥的笔刷配合使用墨汁来画出毛茸茸的效果，如右图所示；同时你也可以尝试用其他方式来达到这种效果。

夸张

插画一个很流行的趋势就是将一些可爱的特征进行夸张处理。你可以把眼睛或者脑袋画得大一些，也可以根据自己的喜好来夸张动物的其他部分。但要判断出夸张哪一个部分是更合适的，否则会让作品变得粗俗无趣。

 影响可爱的因素：

[] 大而圆的脑袋
[] 在脑袋下方的大眼睛
[] 毛茸茸

[]小鼻子 [] 没有下巴
[]小嘴巴 [] 没有脖子

风格化

将婴儿的特征加到动物中并不是唯一把动物画可爱的方法。你也可以调整比例，添加更多的人的特征，如脸颊或闭着的眼睛，这可以让你的画作看起来更梦幻。风格化的表现，可以让有些丑的动物变得可爱有趣。

写实比例　　　　　　　**简化比例**　　　　　　　**风格化比例**

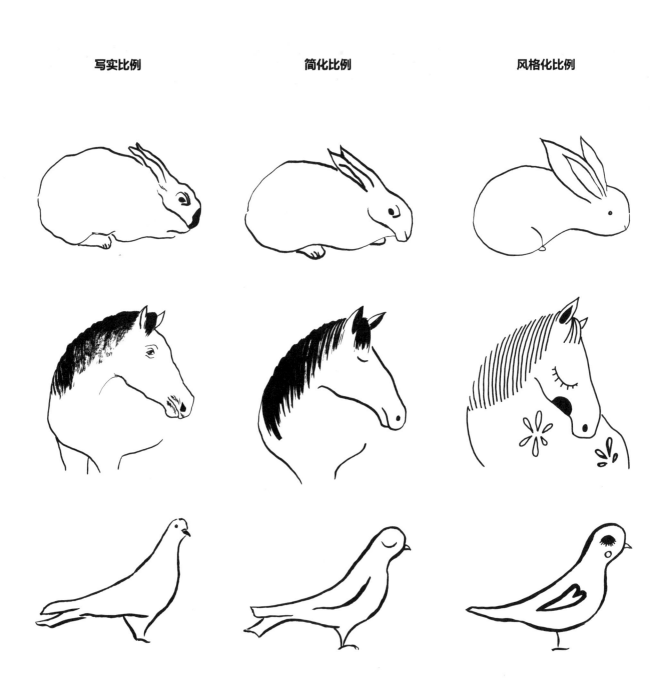

在这里练习！

鸟类

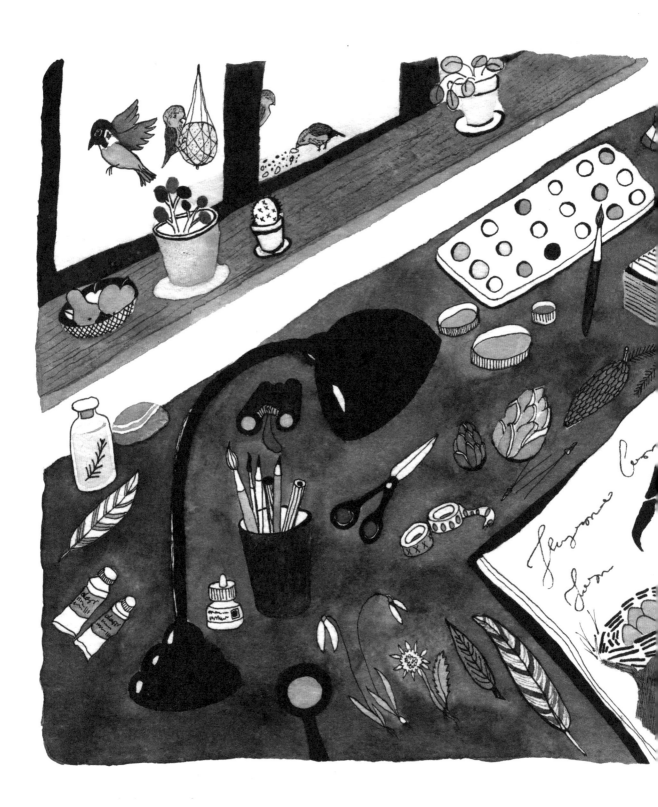

本章中的大部分插画都是关于自然的。每天，我们都能有意无意地看见许多鸟儿，这是捕捉它们形象的绝佳机会。不仅如此，我们还可以通过进一步地去观察研究鸟儿的外貌和行为，如羽毛形状或飞行风格，这些都很令人着迷！有许多自然学家最后成了艺术家，这与他们想在田野日志里捕捉到鸟类特别的瞬间很有关系。同时，插画家们也能从自然界中获取无限的创作灵感。

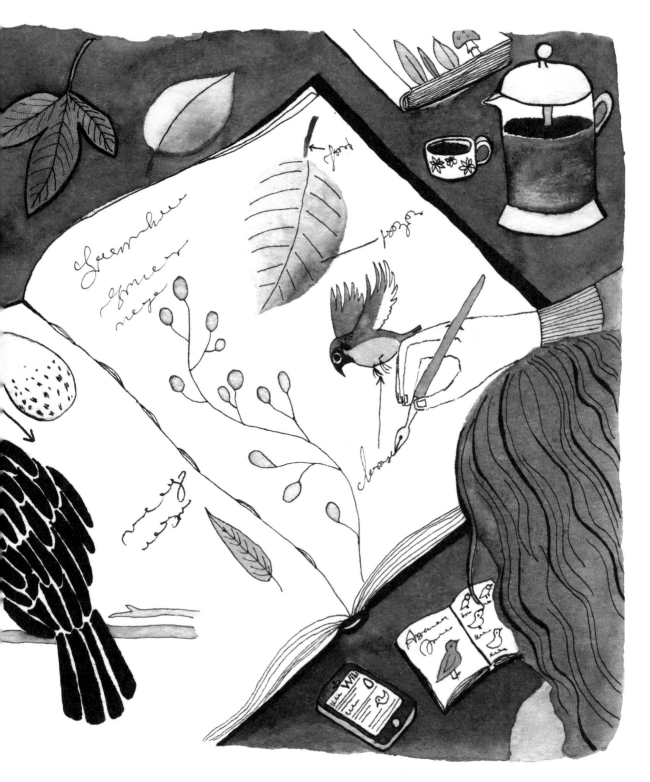

田野日志：百舌鸟

如果你喜欢自然风格的插画，那么就去大自然走一走吧，并开始记录你自己的田野日志！记录日志是学会观察和发现新的插画技巧的有效途径。由于水彩纸可以承载干湿两种媒介，因此记录田野日志时，建议你可以使用水彩纸来完成。

地点：捷克共和国，布拉格，墨托

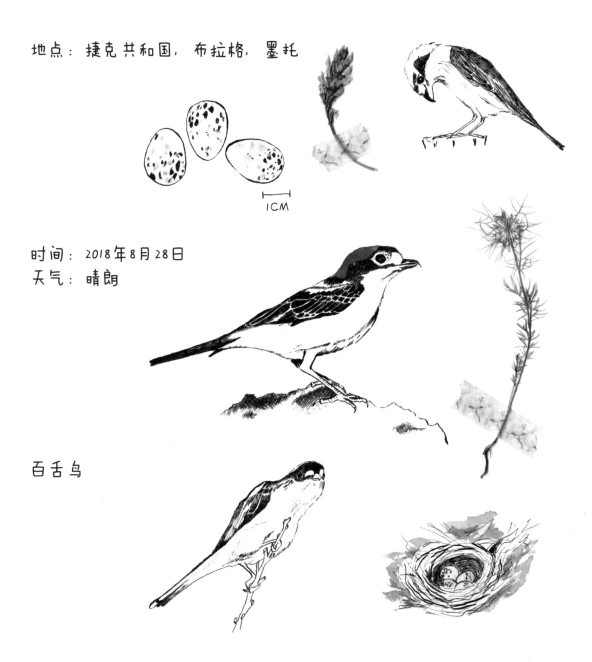

1CM

时间：2018年8月28日
天气：晴朗

百舌鸟

记录田野日志的益处

田野日志可以成为你的迷你地图，并能方便我们记录下各种鸟类及其他动物。你可以将散步时看见的东西记录下来，这将有助于你学习更多的与大自然和动物有关的知识；也可以记录下你看到的不同品种的动物，包括看见它们的时间（因为有的动物只能在特定的季节或一天中的固定时间中出现）和地点（树林、草原、灌木丛等），以及天气情况；还可以抓住雌性动物和雄性动物的不同特征，记录下它们的声音，画出它们的羽毛、鸟巢或蛋。不仅如此，在日志中画出比例尺，并以此来标记所画对象的实际尺寸也是很有必要的，这样可以方便我们回到室内进一步创作。

虽然田野日志应该更写实和具备一定的科学性，但插画家在绘画时通常都会加入一些自己的风格来进行创作。过去，这是唯一记录你所看到的大自然的方法，但现在你也可以用相机或智能手机将其拍摄下来，并在家里完成草图！记录田野日志是一个很好的习惯，它可以让你在观察鸟类的同时，还能督促你在户外徒步以及获得更多的灵感。

形状

一般我们很难在野外、在较短的时间内完成鸟类素描。因此，我们可以借助相机来拍下你所观察到的地方和目标，然后再选择一张合适的照片作为参考开始绘画。选择照片的时候要尽量选择能表现出某种鸟类的典型姿态，这可以帮助你在下次看到这种鸟类的时候做出快速识别。

一旦你选定了参考照片，就可以开始观察鸟类的外观形状，并以这些形状描绘草图。在这里，我在百舌鸟的身上标识出了一些基本的形状，以方便我们进一步提炼百舌鸟的造型。

绘画材料

钢笔	水彩纸
印度墨汁	相机

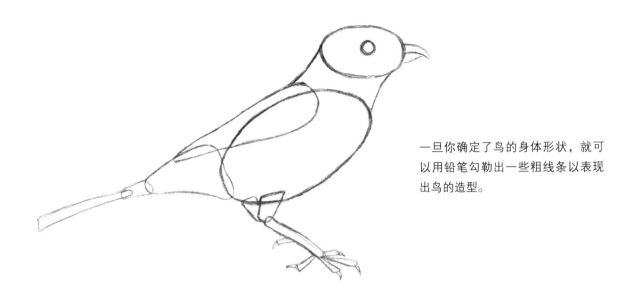

一旦你确定了鸟的身体形状，就可以用铅笔勾勒出一些粗线条以表现出鸟的造型。

速写草图

在水彩纸上重新勾勒一次鸟的轮廓（也可以在田野日志中进行绘画，这主要取决于你想要用何种媒介来表达）。不过，无论在哪里描绘，铅笔的线条都要尽可能淡，这样线条在最后的作品中才不会显现出来。

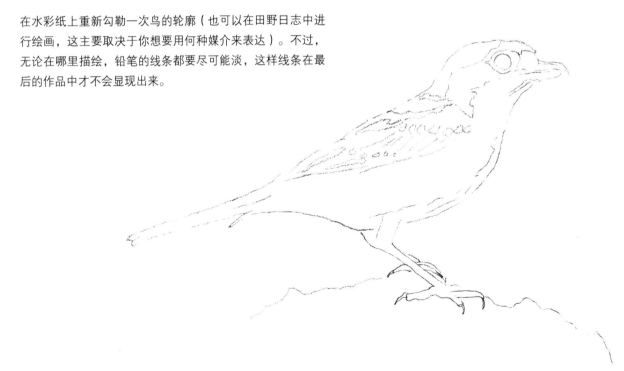

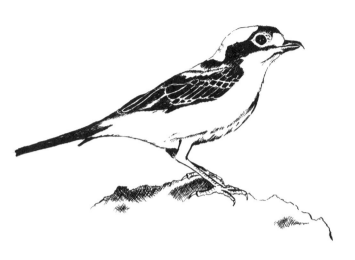

用蘸水笔上墨

接下来，我们用蘸水笔为铅笔稿上墨，以表现出水墨画的效果，或者你也可以尝试其他你喜欢的任何方式为画面上色！有时，我会用短排线的方法来进行描绘；有时，我会用钢笔线条为个人的艺术创作留下更多空间。你可以画得很精细也可以相对潦草，或是用较亮的区域来替换一些较暗的地方，这完全取决于个人喜好。不过，注意只用笔尖部分蘸墨，从而避免在画面上留下墨汁斑点。同时，多放一些纸巾和水在手边，这样当笔尖的墨汁即将干掉时，可以立刻将其擦拭干净。你也可以在最终的作品中保留部分的铅笔线条，因为这是思考的过程，也是画作不可或缺的一部分。

颜色

用水彩颜料或彩色铅笔上色。我只用水彩颜料稍微涂抹了一下，营造出一种钢笔淡彩的效果。

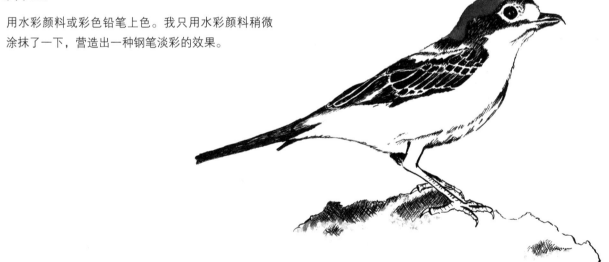

你的日志

接着，尝试在日志中加入更多关于这只鸟的元素，如它的其他造型、细节、蛋的尺寸、鸟巢的形状等。你甚至可以把拍的照片或你实地采集的、经过干燥处理的植物也一起收纳进日志。最后，别忘了在图片附近写上相关的描述文字。把鸟的名字、观察地点、时间、天气状况以及对识别这种鸟有帮助的信息等都记录下来。

鸟巢

虽然你不太可能会遇到一只鸟可以长期保持一个动作不变，为你做专属模特；但当你在户外采风时，很可能会发现一直保持静态的鸟巢。你可以把鸟巢放进你的田野日志里，以用来描述你所遇到的鸟且完成对这种鸟的概述。如果鸟蛋或鸟巢有任何特别的地方，也请一起画下来吧！

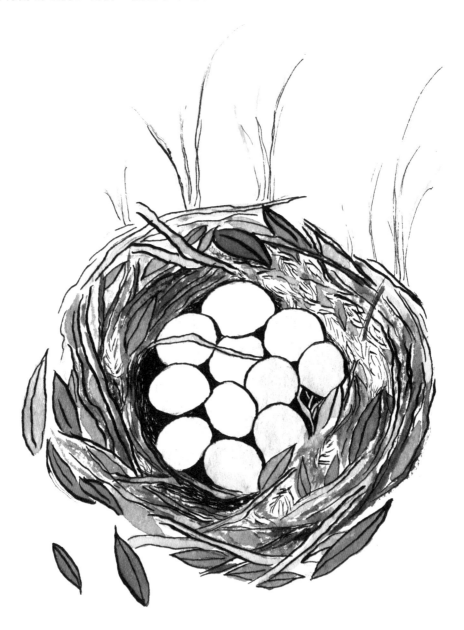

上墨

乌鸦

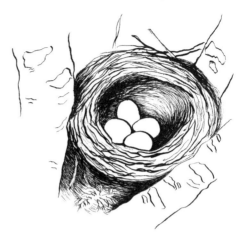

美洲知更鸟

黄林莺

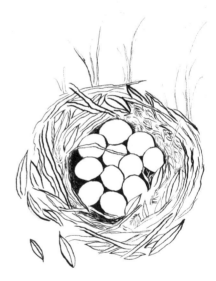

野鸭子

绘画材料	印度墨汁	水彩颜料
	蘸水笔	水彩纸

上色

在通常情况下，我们会用水彩颜料来为水墨画上色。不过，你并没有必要为所有的部分都涂满颜色，只需用水彩来强调鸟儿自身特别的色彩即可。注意，一定要待墨汁完全干透后才可以上色，否则未干的墨汁遇水后会很容易化开，并弄脏画面。

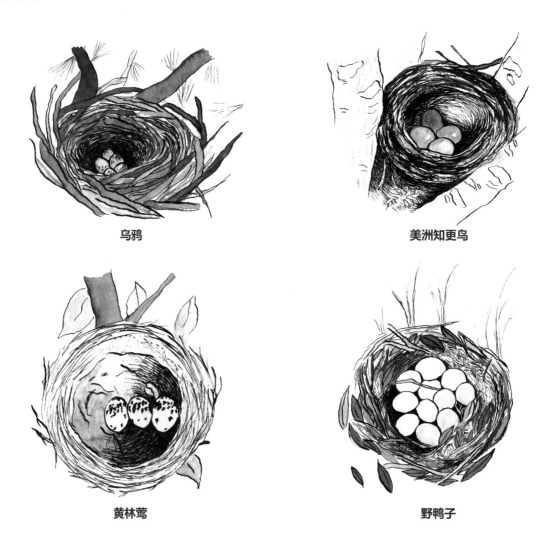

乌鸦　　　　　　　　　　　　　　　　美洲知更鸟

黄林莺　　　　　　　　　　　　　　　野鸭子

艺术家小·贴士

不要用力按压蘸水笔的笔尖，因为这很可能会划坏纸张，同时纸也会卡在笔尖里，损坏笔头。如果这样的事情发生了，一定记得要及时用纸巾和水将笔尖擦拭干净。

在这里练习！

观察鸟儿生活周围会出现的一些东西或其他你希望在田野日志里添加的动物。
想到以后都画在这里吧！

要注意观察的东西

◦ 鸟巢的大致形状
◦ 蛋的个数
◦ 蛋的颜色
◦ 材料（如羽毛、树叶、树枝）
◦ 草和树枝的方向及形状

飞翔的老鹰

用蘸水笔创作写实绘画很可能是记录田野日志最常见的方法，当然还有一些其他有趣的方法也值得一试。这种水墨画的方法与之前在第30~33页中画熊的方法很相似，但需要用更精细、更复杂的方法来为老鹰添加细节。在这个例子中，我们会用到灯箱，同时需要你仔细地将草图描摹到绘图纸上。

勾勒草图

将老鹰的草图勾勒出来。你可以用铅笔和复印纸来完成这个步骤。如果对自己的绘画能力还不是很有信心，可以先在速写本上多尝试几次。画好大致轮廓后，再画出老鹰的羽毛、眼睛和其他一些重要特征。

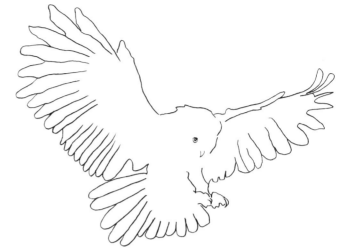

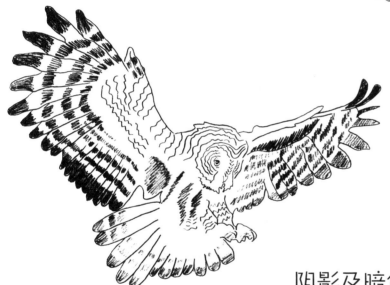

阴影及暗色区域

在草图上标示出所有的暗色区域：羽毛、阴影等。你也可以跳过这一步，不过如果使用灯箱的话，能让阴影的"转移"变得更容易一些。

绘画材料		
复印纸	水彩笔刷（0号、00号）	
布里斯托纸板或水彩纸	铅笔	
印度墨汁	灯箱（可选）	

灯箱

先将草图放在灯箱上，接着将绘图纸或水彩纸放在草图上。此时，所有暗色区域和重要的线条都会透过绘图纸显现出来。接着，选择一个区域，用蘸满水的水彩笔刷在该区域进行描绘。注意，这块区域要在你画的过程中始终保持湿润。同时，纸张湿润的程度主要取决于你想要表现的细节的丰富程度。你可以一片片地画羽毛，也可以直接画出整对翅膀。

上墨

将墨汁画在涂过水的地方。水越多，墨汁越难控制。一般来说，少量的水对于加深羽毛的颜色会更好一些。待墨汁干后，为羽毛添加上更多的细节。尝试根据你的画的湿润度来作画。

每次只画一个区域，并且上完颜色后一定要待其干透，才开始下一块颜色的描绘。

控制画面的湿润度并非易事，需要勤加练习才能达到游刃有余的境地。当你掌握后，会看见一些有趣的效果，这些效果不需要任何控制，非常自然随机——再画一次也无法达到同样的效果。我非常喜欢墨汁那种总能让人出乎意料的感觉！

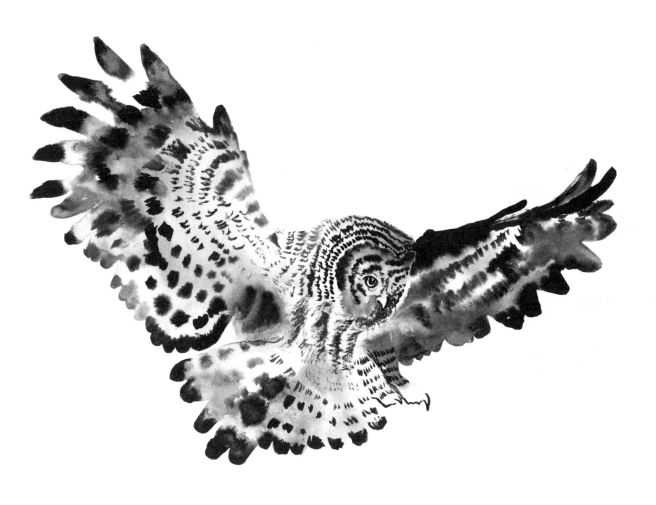

没有灯箱怎么办?

如果没有灯箱也没有关系，可以借助窗户的透光来轻轻地将草图描摹下来，一定要轻！然后上墨，在墨汁干透后再擦去铅笔痕迹。

麻雀和其他小型鸟

　　我喜欢画鸟的一个原因是鸟类的外形可以给我带来很多想象，是非常好的绘画对象。鸟类有着美丽的颜色和细节，为我们提供了探索无限描绘的可能，从逼真的写实绘画到抽象内容，精彩纷呈。用水彩颜料画鸟是我刚开始尝试绘画时最喜欢的练习。我会先在水彩纸上画一个点，然后以这个点为基础，画出鸟的嘴、眼睛和腿。当你学会了画不同的鸟的形状后，就可以用这种方法来画出更精彩的内容了！

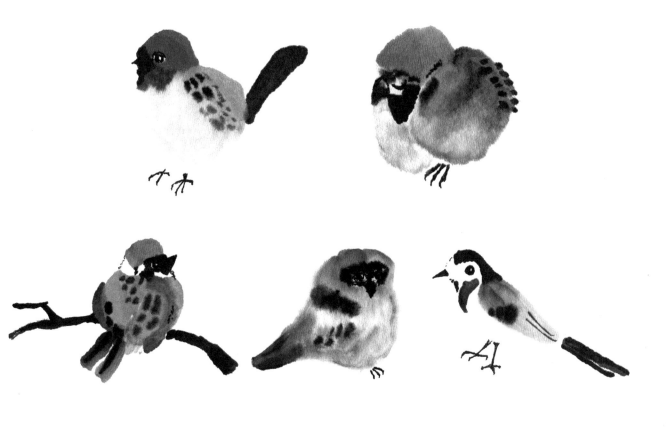

这种将墨汁和水彩结合的灵感来自日本的单色墨画艺术，即只使用黑色墨汁作出水墨画的效果（水彩颜料最后才会被添加进画作）。你可以任意摆弄这些形状和颜色，以表现出抽象或超现实的感觉，这都取决于你的想法。

绘画材料

印度墨汁
水彩颜料
水彩笔刷（0号、2号）

单色墨画纸或水彩纸
勾线笔（0.2毫米）

用墨汁和水彩点墨

先仔细观察鸟的身体的最主要的形状，然后在单色墨画纸或水彩纸上画出这些形状。我用稀释过的墨汁画出了灰色和黑色的部分，并用一两种水彩颜料为其添加颜色。你也可以省去鸟的身体的某些部分，这能更好地打开你的想象力！

添加细节

用一支细笔刷蘸取墨汁为画面添加尽可能多的细节。我通常还会画上深色的羽毛、树枝等。需要注意的是，在画的时候要时常检查一下画面的湿润度：高湿度可以用来作出随意、毛茸茸的效果，低湿度则可以画出更加精细的线条。

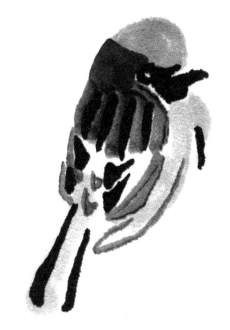

你可以待画面完全干燥后再进一步上色或直接在湿润的颜色上进行绘画。当你在湿润的颜色上用墨汁绘画时，墨汁会流到其他湿润的地方，以形成随机自然的效果。当你在完全干燥的纸上作画时，墨汁所表现出来的线条是干净利落的。

艺术家小·贴士

当你在单色墨画纸上作画时，勾线笔表现出来的线条并不会那么精确，哪怕这张纸非常干燥，还是会有一些墨汁流出来。如果你希望绘画的线条精准、干净，那么建议你将纸张换成水彩纸。

乌鸦：油毡浮雕

这一节让我们来尝试一些不一样的水墨画！我并不认为自己是一位版画家，但我喜欢尝试新的东西。油毡浮雕是一种非常有意思的复制艺术品的方式。虽然，它不是一种你会在田野日志里经常用到的绘画形式，但鸟类简洁的外形和丰富的羽毛细节却十分适合用版画来表达。下面这只乌鸦就有着写实的轮廓和细密的羽毛，且周围的植物又采用了非常大气及复古的表现方式，使整个作品疏密有致，质感十足。

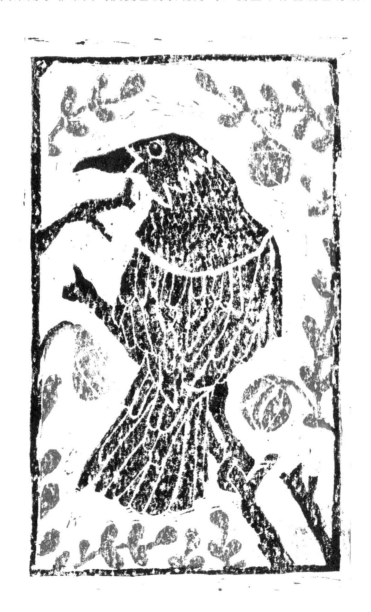

速写草图

我先用平板电脑勾画了乌鸦的草图，并选择粗线条的画笔工具对其进行勾勒，以表现出最后版画效果的样子。使用平板电脑勾画，有一个优点，即能随时擦掉不满意的线条和内容！当然，你也可以先用铅笔画草图，再用马克笔将铅笔线条描画下来。在草图阶段，要尽量减少细节，这点非常重要，因为过多的细节在后面的步骤中是无法雕刻出来的。

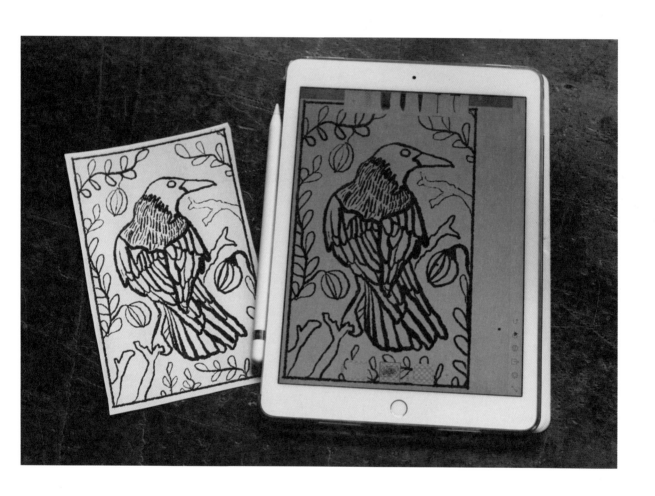

绘画材料

油毡浮雕用木板	勺子
雕刻工具和刀片	滚筒刷
用来制作版画的水性或油性油墨	版画纸
玻璃板	木炭笔或铅笔

转移草图

将草图转移到油毡雕版上有很多种方法。在这里，我选择使用炭笔。在用炭笔进行创作时，要先将整个草图的背面涂满炭笔。

接着，将油毡雕版裁成合适的尺寸，并将草图的背面放在雕版上。用铅笔将原始草图一点点地描画下来。看，轮廓出现在雕版上了！

因为炭笔是非常不好控制的媒介，所以我会用铅笔再描一遍轮廓，并用刷子刷掉炭笔灰。这个步骤能使雕刻变得更加容易（详见下一页）！

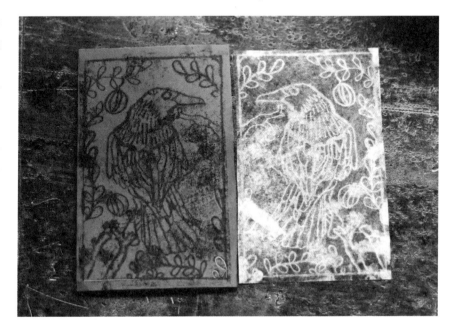

雕刻

建议你可以先从画作中较窄小且容易的部分开始雕刻，如外层的边框；同时，你也可以通过相对简单的雕刻来熟悉工具。当你感觉比较顺手的时候，就可以开始雕刻较难的部分了。我一般会用一个较小的刀片来处理细节，用一个较大的刀片来雕刻出背景及不需要太精细的地方。

需要注意的是，一些细节会在拓印的过程中消失不见，所以最好想象最后的效果是没有细节的。不仅如此，你剔除的部分在拓印时是涂不上颜色的，即白色。你想要白色的背景吗？你想要你的线条是白色的还是黑色的？别忘了要在开始雕刻前先想好这些问题，不然最后呈现的效果会和你的设想大相径庭。

刻的时候要尽量慢一些，这样才可以刻得更精细，也避免割伤自己。另外，一定要从自己身体的这边往外刻，而且手指要保持在刀片的后面，绝不要将刀片对着你的手。雕刻的时候可以随时移动雕版，以保证刀片不要指向自己的手和身体。

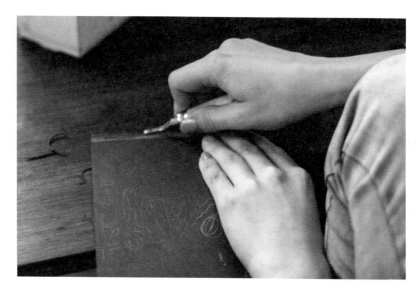

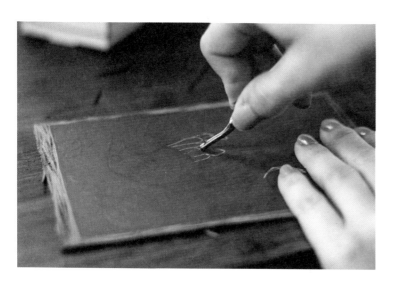

艺术家小·贴士

如果在雕刻的时候不小心剔除了本想保留的部分也没有关系，尽量尝试将它再粘回去即可。如果你要修复的部分很大，那么建议你先在另一块雕版上刻出你需要修复的内容，然后再进行拓印。

拓印

用滚筒刷将油墨均匀地涂在玻璃板上。我喜欢先少涂一些油墨，因为如果第一次拓印后，觉得颜色不够深的话，还可以再加一些油墨，进行二次拓印；但如果一开始就涂上太多油墨，很可能会使拓印出来的图像轮廓模糊不清。

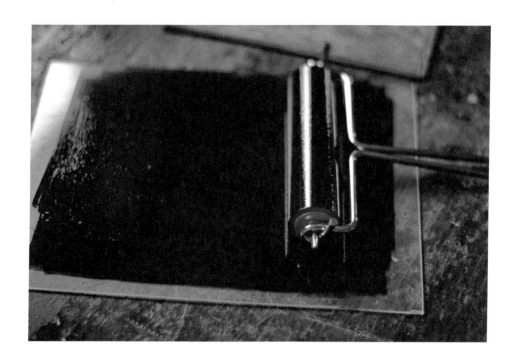

将蘸满油墨的滚筒刷在雕版上，可以多滚动几次，使油墨尽量均匀地刷在雕版上。在雕版上放一张纸，并用勺子轻轻地按压纸张，尝试拓印。

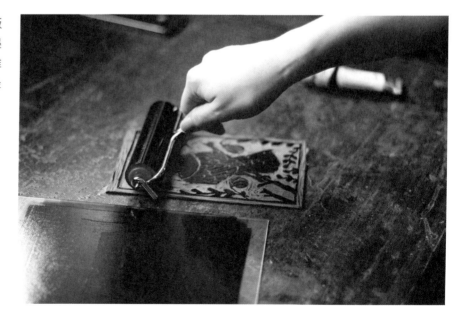

试印之后，根据效果稍微调整一下雕版上的油墨用量。你可以选择在背景上用一些富有创意的图案，也可以仅用纯白色的背景来进行表现。如果你希望最后的作品更精细且背景保持白色，就需要将背景中突起的部分剔掉一些。在我的雕版背景上，你可以看到一些若隐若现的油墨痕迹，这是我故意留下的，因为我非常喜欢这种质朴手工的感觉。

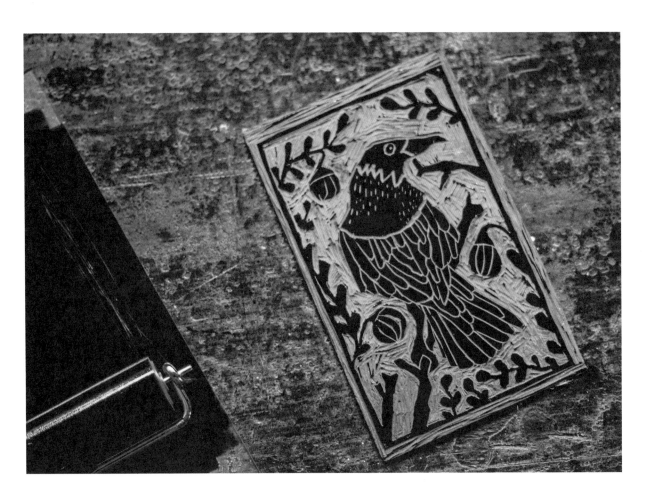

成品

根据你用墨的多少、拓印的力度、纸的质感和雕刻的风格，每一个制作出来的拓印都是原创的且独一无二的。以下是我制作的一些成品。你能看出哪些地方我用的油墨比较少，哪些地方我用的油墨比较多吗？

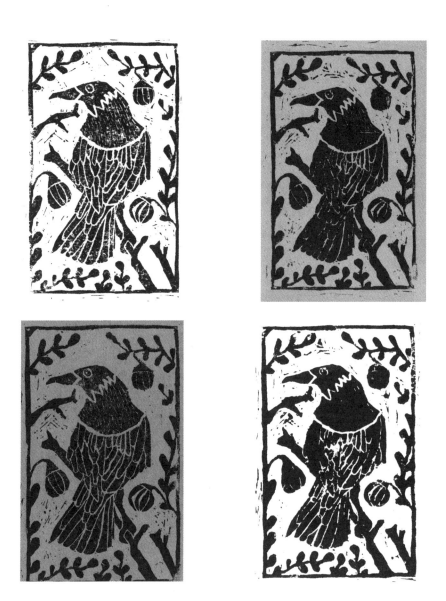

案例中白色的纸是一种专门用来拓印的纸，而灰色的纸是我素描本上的纸。之所以会选择素描本上的纸，是因为我非常喜欢它的质感。其实你并不一定要用特殊的纸来做拓印，几乎所有的纸都可以用来拓印。你还可以选择用彩色的纸来完成拓印。

加入颜色

你想用一个雕版制作出彩色的拓印吗？这是完全做得到的，先准备几种颜色的油墨，然后在上墨时用纸胶带遮住不同的部分即可。

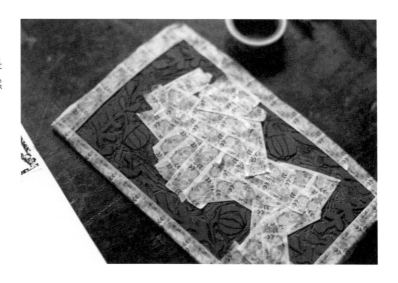

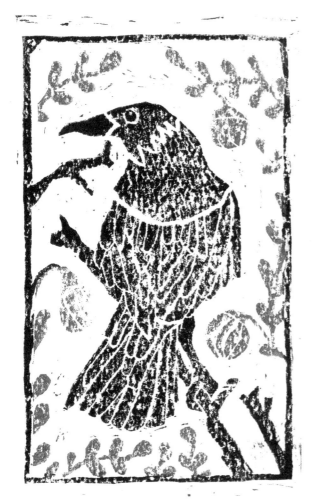

我想要我拓印作品中的植物是绿色的，因此我先用纸胶布将鸟的部分遮了起来。然后，用滚筒在雕版上刷上绿色。拓印完植物后，小心地将胶布移除。接着，再将植物的部分遮盖起来，用同样的方法拓印出小鸟和边框。

艺术家小·贴士

用铅笔在画面上做一些标记，以帮助确定雕版的位置，这样在用不同油墨上色时才不会出现错版的情况。

创意练习： 飞翔的鸟

画飞翔的鸟也许看起来很难，但只要多练习几次就好了！

我们可以从速写鸟的轮廓开始，即使再复杂精细的内容，也都是从草图开始的。请注意观察，每种鸟都有着自己独特的轮廓和特别的飞翔方式。

你能认出下面的这些鸟吗？试试找出它们吧！麻雀、鹰、鹅、天鹅、燕子、猫头鹰、鸽子、蜂鸟、燕鸥。

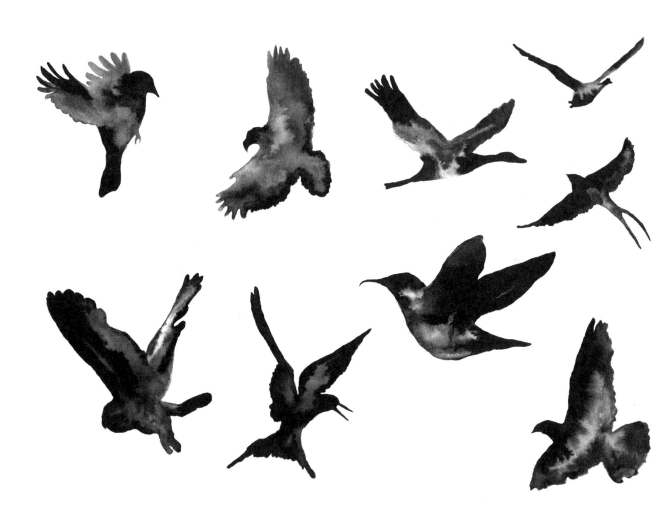

当我在画鸟或其他动物的时候，我会先画轮廓。但我要怎样画出这个轮廓呢？从基本形态入手，虽然鸟的羽毛会将其真实的外形轮廓遮挡起来，但我们在绘画草图的时候，还是要努力将这些细节先暂时放一边，尽力去表现鸟儿的形状，然后再在这个基础上去刻画细节。

轮到你了！

用铅笔画几个飞翔的鸟的轮廓吧！可以试着先画一些简单的形状，再把它们连接起来。你可以用勾线法来描绘，也可以用块面法来表现，但无论选择哪种方式，记得都要为其添加上羽毛和更多的细节，使画面生动丰富。

异域风情的动物

　　研究世界各地独特的野生动物是一件令人兴奋的事情！这些动物给予了我灵感，让我有机会将这个主题与现代的、超现实主义潮人插画风格相结合。你也可以在绘画过程中，探索到不同的艺术技巧：比如用几何图形画动物，将墨汁与其他媒介相混合进行表现，将动物放在新潮的、令人意想不到的场景里，我们还可以用隐喻的手法将动物画在照片或报纸上。总之，只要你动手，异域风情的动物主题会带给你无限的可能性！

大象

在这一节里，我们将一起来研究如何把人和动物的特征结合在一起。这头大象是一位强健的女士，她正在办公室里边工作边等待着她的午饭时间。这个场景并不独特，也没有充满冒险或浪漫的情节，但即使是生活中每天都发生的事情也可以被表现得很有趣！

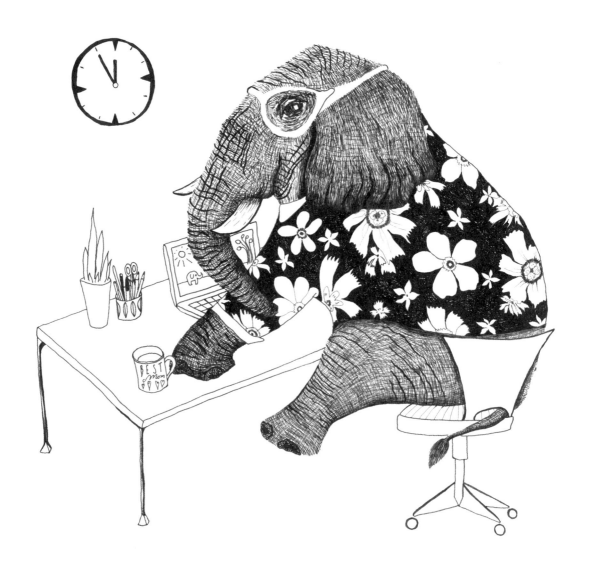

拓展思维

我花了一些时间去研究大象，然后画了几幅写实的大象速写，从而确定了大象的
基本造型，这样我就可以开始进一步创作了。观察大象时，我发现它经常会保持
坐着的姿势，所以我决定用这个姿势来创作一幅超现实主义的插画作品。

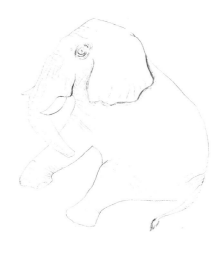

速写草图

先把大象画好，接着画一张桌子，桌子腿要画得细一点，和大象粗壮的腿形成强烈的对比。然后画上办公室里的其他
景物，如笔记本、咖啡、小植物、铅笔，还有一只钟，钟上的时间显示已经快到午饭时间了。

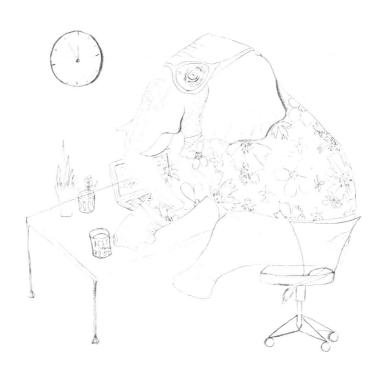

绘画材料

绘图纸	漫画绘图笔
铅笔	彩色铅笔
细勾线笔	

上墨

我们要仔细刻画出大象皮肤上的褶皱和阴影，这样能使大象更有质感。如图，我用排线法轻轻地画出了大象的皮肤纹理和外形轮廓。另外，需要提醒的是，在这一步骤，请使用铅笔绘画，而非勾线笔。

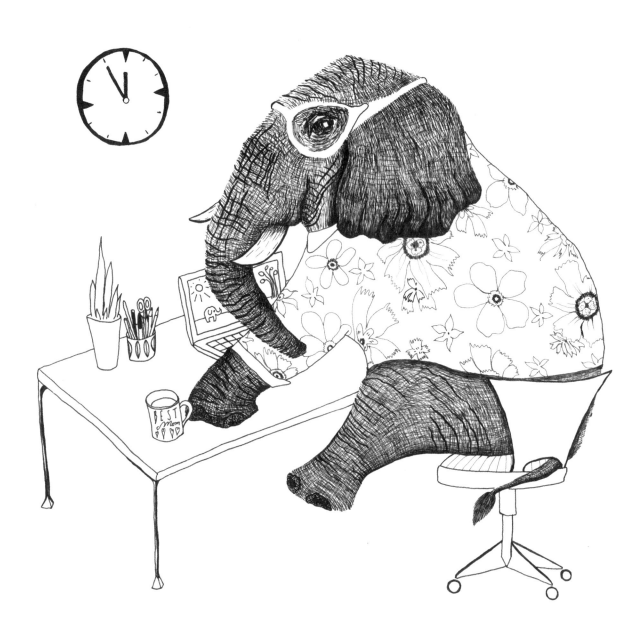

在铅笔稿的基础上，改用细勾线笔，用短而快的笔触进一步刻画大象的皮肤纹理。

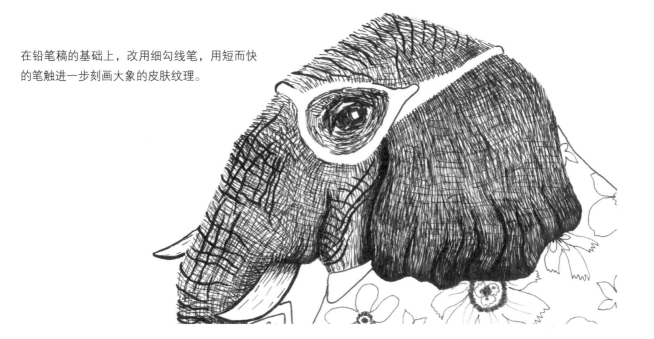

交叉排线法可以让大象的皮肤表面呈现出干裂的效果。接着，再用漫画绘图笔画出大象最明显的几处褶皱，在绘画过程中，可以适当改变笔触的力度，以表现褶皱的不同深浅效果。

用细勾线笔勾勒办公室的其他景物，注意不用描绘太多细节，否则会喧宾夺主。永远记住，画面的主体是大象女士。

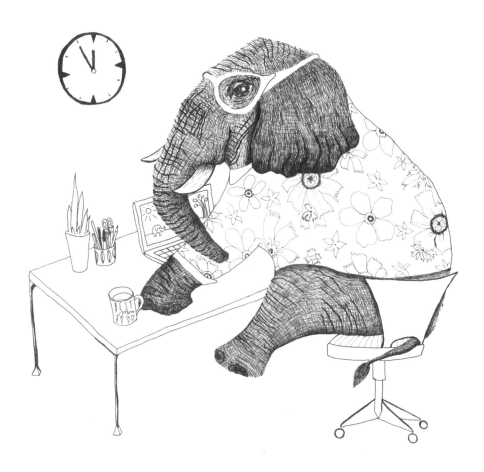

用细勾线笔描绘大象女士衣服上的花卉图案，并将其余部分涂成黑色。同时，我还用白色中性笔在深色区域描绘出些许短小线条，使画面更有节奏感。

用彩色铅笔上色

用彩色铅笔或任何你喜欢的媒介为插画上色及刻画细节。我选择了几种相对柔和的颜色来为画面铺设色调，以创造出迷人温柔的氛围。颜色的选择可以先从浅色开始，再逐渐向深色过渡。

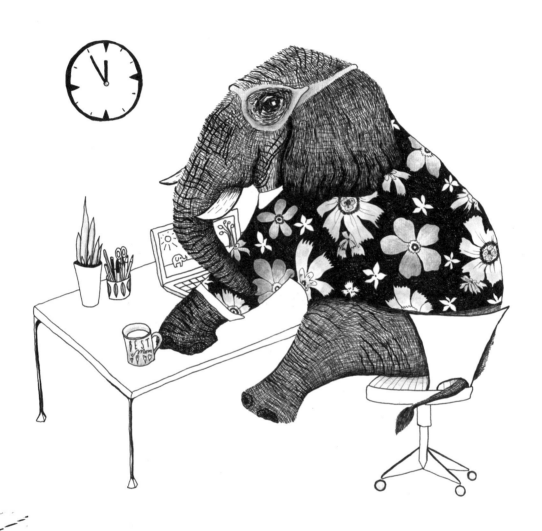

艺术家小·贴士

想象动物是如何以人的方式生活的，这能有助于我们画出独特的超现实主义画作。

115

长颈鹿

这幅画包含了两种流行的插画技巧：把画画在书页上，以及让颜料自然滴落。

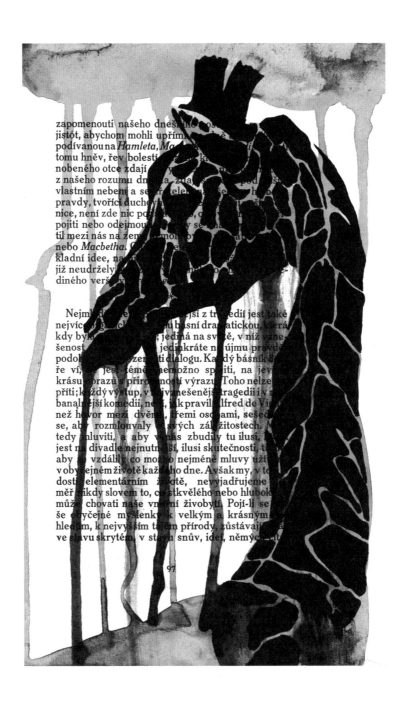

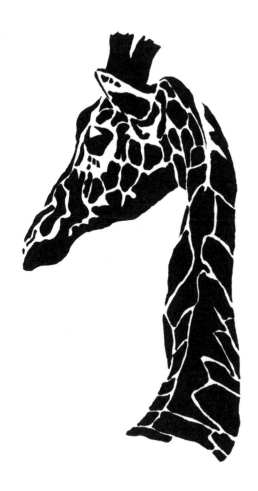

准备工作

先用铅笔轻轻地画出轮廓，在这里我刻意把长颈鹿画成一块一块的，而不是传统形式的轮廓，然后用浓墨汁上色。

用灯箱或窗户把长颈鹿描到一本旧书或一张黄色水彩纸上。

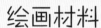

旧书或黄色水彩纸	灯箱（可选）
素描纸	水彩颜料（可选）
铅笔	注意：你可以先将文字和图案打印
储水毛笔或水彩笔刷	在黄色水彩纸上，形成旧书般的效
印度墨汁	果，然后让颜料自然滴落。

绘画材料

上色

用储水毛笔为长颈鹿上色。

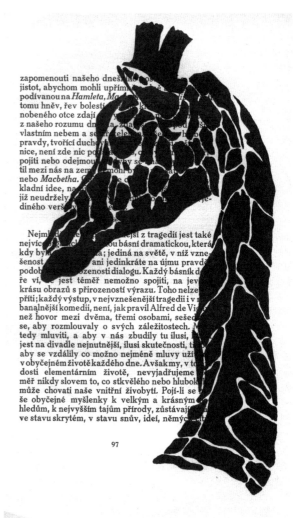

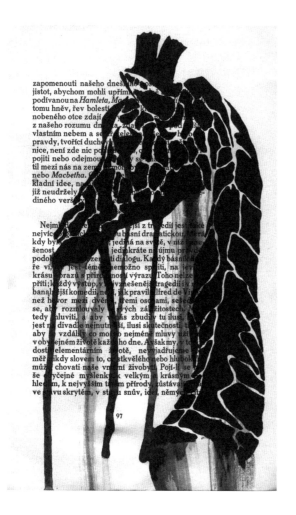

滴墨

注意，这种技巧可能会把东西弄得很乱很糟！在长颈鹿的中部滴上墨汁和水，让它们自由地滴下来。我从眼睛开始滴，这样就创造出了一个哭泣的长颈鹿。我还会用纸巾将墨汁向下抹。最终呈现的画面效果取决于纸张的厚度。

滴水彩

如果你使用的是水彩纸，那么可以继续添加水彩颜料（如果你选择的是旧书，也可以添加水彩颜料，但是注意最好不要使用太多的水）。在纸张上方滴上水彩颜料，然后加足量的水，让颜料像墨汁一样自由滴落。我还用水彩颜料为长颈鹿上色。

艺术家小·贴士

在创作上述效果时，尝试用吸管吹气来改变墨汁或颜料的方向。
如果你缺乏灵感，不妨挑战用滴墨法来画飞鸟的翅膀或刺猬的刺。

犀牛

这个异想天开的插图描绘了一头背上有着土地的犀牛。这源于古代神话，某些生物背上会有一个独立的世界，特别是乌龟和大象。

此插图的灵感来自摄影中的二次曝光，摄影师通过将两张照片组合在一起创造出前所未有的超现实主义图像。

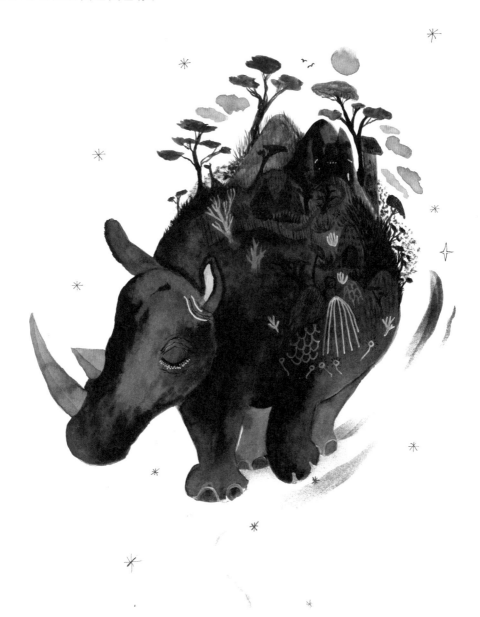

草图

研究犀牛身体的形状和轮廓，像左图那样勾勒出犀牛的主要轮廓。

现在，你可以自由发挥想象了！在犀牛的背上创作属于你的世界，添加山、树、小房子等元素。为了这幅插画，我甚至学习了如何画非洲房子。我还添加了一些星星和轨迹，画出了一只正在银河里奔跑的犀牛。

绘画材料

印度墨汁
水彩笔刷（2号、0号）
布里斯托纸板和素描纸
细勾线笔

水粉颜料
白色中性笔
灯箱（可选）

上墨

把草图放在灯箱上，然后盖上一张新纸，这样你就不必重新用铅笔打底稿了。如果没有灯箱，你也可以用窗户代替。

用水彩画笔稀释墨汁，用轻柔的笔触填充犀牛的身体，创造出动物的轮廓。

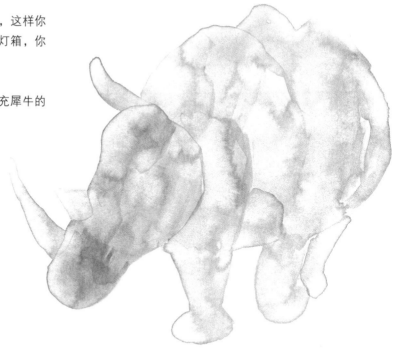

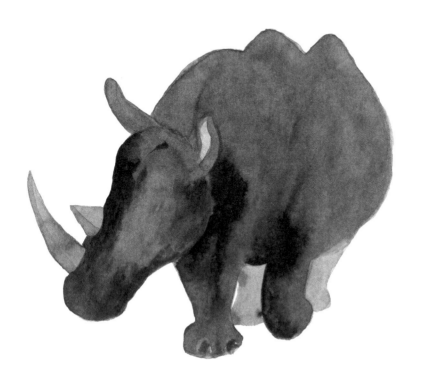

接着，用较深的墨汁创造出阴影层次。

犀牛的后腿保持较浅的灰色，塑造出画面的空间感。

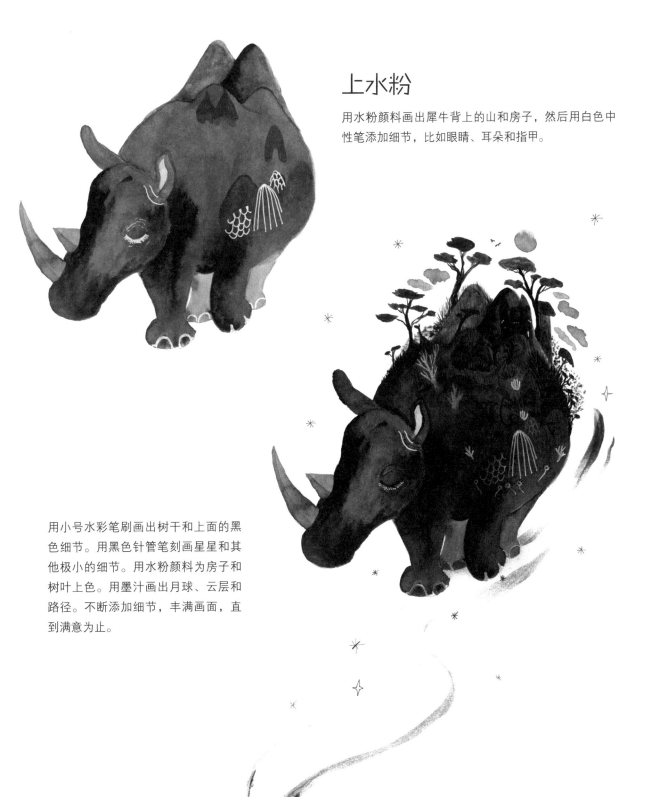

上水粉

用水粉颜料画出犀牛背上的山和房子，然后用白色中性笔添加细节，比如眼睛、耳朵和指甲。

用小号水彩笔刷画出树干和上面的黑色细节。用黑色针管笔刻画星星和其他极小的细节。用水粉颜料为房子和树叶上色。用墨汁画出月球、云层和路径。不断添加细节，丰满画面，直到满意为止。

创意练习：
几何图形动物

有一种独特的绘画技巧，就是将动物拆分成几何图形。在本次练习中，我们将一起学习如何运用这种技巧，并且挑战创作自己的几何图形动物。

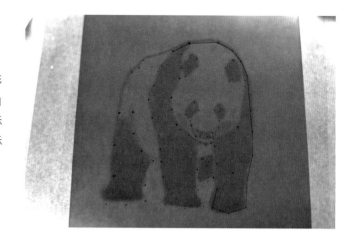

选择你想画的动物，画出草图或者寻找动物的剪影照片。将草图或照片放在灯箱上，然后再放一张白色的纸在草图上。用铅笔在重要的地方画点作为标记。在右侧的熊猫中，你可以看到我是如何进行标记的。

用尺子将点连接起来。连线时，要注意先让墨汁干燥，以免把线条弄脏。

通过连线构建各种不同的几何图形，画出熊猫的身体。我画的几乎都是三角形，你可以尝试其他图形。连线时如果觉得图形太大，只需要在中间加一个点就可以了。用较粗的勾线笔勾勒出动物的轮廓，让整个动物的形象更加清晰。最后用白色中性笔画出黑色图形间的线条。

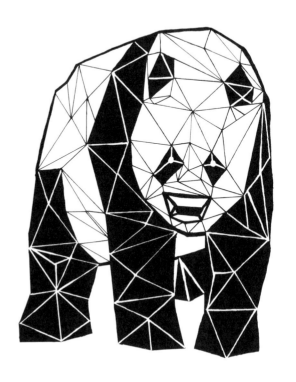

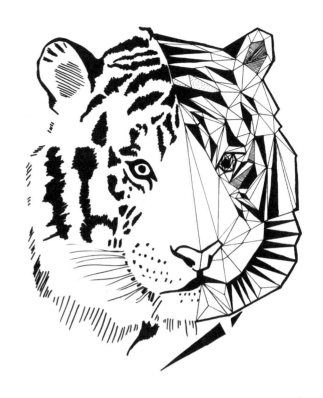

该技法还可以与其他技法共同使用。在右图中，老虎头部的一半用传统的画法完成，另一半则用几何图形表现。

在几何图形中使用排线法和点画法可以让你的画看起来更立体，参见下图的考拉和大象。

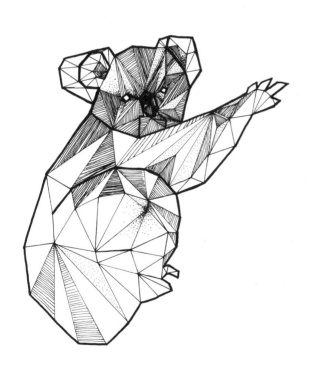

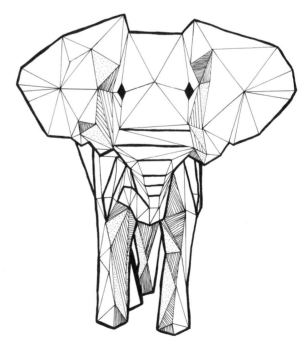

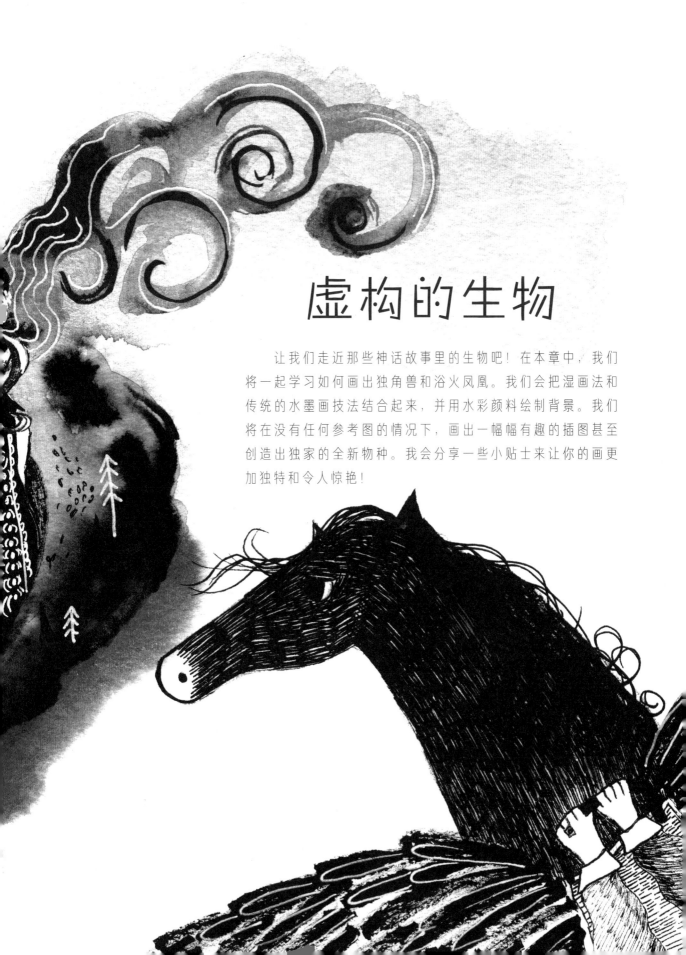

虚构的生物

让我们走近那些神话故事里的生物吧！在本章中，我们将一起学习如何画出独角兽和浴火凤凰。我们会把湿画法和传统的水墨画技法结合起来，并用水彩颜料绘制背景。我们将在没有任何参考图的情况下，画出一幅幅有趣的插图甚至创造出独家的全新物种。我会分享一些小贴士来让你的画更加独特和令人惊艳！

创意练习：
动物身体混搭

　　在这个有趣的练习中，我们会将不同的动物结合在一起，创造出一种虚构的生物。这种技巧将贯穿整个章节。神话故事中有很多虚构的生物，如鹫头马身兽、狮身鹰首兽、半马人、蛇发女怪和鸟身女妖；新近的民间传说也有这样的生物，如鹿角兔、泽西恶魔，以及美国伐木工人传说里的那些可怕的生物。

　　你是否曾经好奇人们是如何创造出这些奇奇怪怪奇怪的生物的？现在你可以自己试试看！

最简单的方法是从自己的英文名或拼音首字母中获取灵感，每个字母对应一种动物。
以下是我的例子。

S　　　Swan（天鹅）

O　　　Octopus（章鱼）

V　　　Viper（蝰蛇）

A　　　Arctic fox（北极狐）

如果你的名字和我一样比较短，那么不妨加上你的姓氏首字母。

H ——→ Horse（马）

通过上述联想，我决定用天鹅的翅膀、马的躯干和尾巴、北极狐的头部和腿进行创作。注意，各元素的比例要相互吻合。我选用了天真烂漫的画风，用墨汁画出身体，用日本蘸水笔画出背景，用白色颜料和白色中性笔刻画细节。当然，你也可以尝试写实风。

轮到你了！

从你所列出的动物里选择两三种，然后画出你自己独特的创意。如果你足够勇敢，那么不妨挑战用上你列出的所有动物，但通常结果是少即是多。选择自己喜欢的或者引人注目的动物，调整各部分的比例并将它们组合在一起。

在下面的空白部分画出你虚构的生物吧！

如果需要灵感可以参考一下列表！

北极狐	马	章鱼	蝰蛇
野牛	蜥蜴	北极熊	狼
乌鸦	豺	鹌鹑	鱼
鹿	科莫多龙	兔子	牦牛
鹰	狮子	天鹅	斑马
青蛙	喜鹊	老虎	
山羊	独角鲸	独角兽	

独角兽

相对于传统的白马独角兽，我更喜欢画古怪的独角兽，或许是因为我一直不太擅长画马。画独角兽时，你可以采用传统的水墨技法，但我更喜欢在创作中添加些许趣味。下图中，我就是在水彩背景上用墨作画的。如果你想要创作此类作品，就需要提前进行构思。

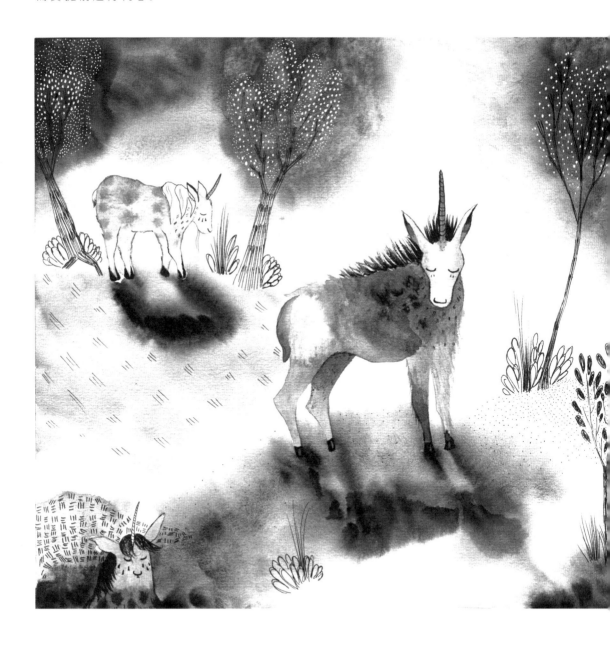

绘画材料

水彩纸

铅笔

留白液

水彩颜料

水彩笔刷

纸巾和盐（可选）

印度墨汁

勾线笔

白色中性笔

构思

随意画一些独角兽。我想要创造出搞笑、古怪、可爱的独角兽形象，所以我没有参考任何图鉴。这两页是我想到的一些画法。

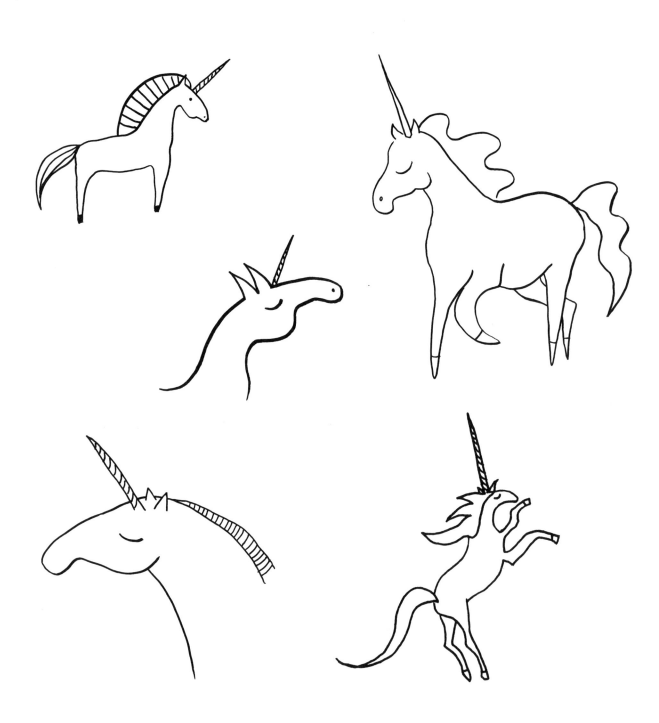

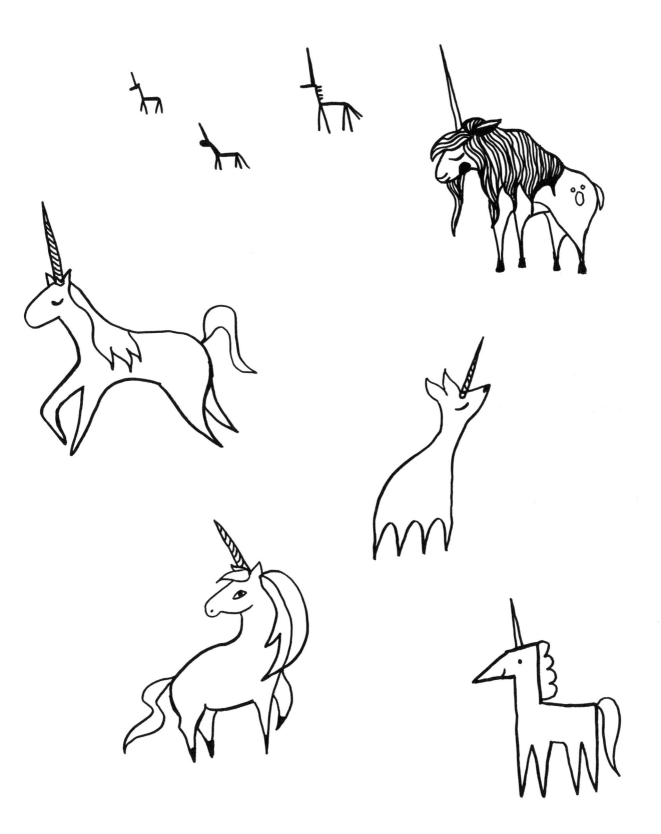

我喜欢其中一些马身的独角兽，但我仍决定再尝试其他动物。将马的身体换成羊的身体怎么样？在探索的过程中，我发现了一种叫作鬣羚的动物，它们真的非常有趣，于是我将其融入了独角兽中。在我最后的成品中，独角兽形象还受到了驴子和斑马的影响。

水彩背景

先在水彩纸上用铅笔轻轻地画出独角兽的轮廓。然后，为独角兽涂上留白液。待留白液干透后再进行上色。

艺术家小·贴士

湿画法和泼墨法有着相似之处。一旦你添加颜料，颜料就会在画纸上晕染开来。

在纸上刷上一层水，然后用大号的"拖把头"水彩笔刷、快速上色。我用了三种颜色：生赭、中性灰、紫罗兰。

如果你喜欢，也可以用纸巾和盐为背景添加纹理。趁颜料未干时撒上盐，盐会吸收一部分颜料和水分，干燥后呈现出满天星辰的效果。你也可以用纸巾吸去多余的颜料，形成别样的纹理。

待颜料干透后，就可以去除留白液了，我会先从一边用橡皮开始擦，当擦到边缘可以被撕起来时，再慢慢地、轻轻地将整块留白液揭开。注意要控制好揭开留白液的角度和力度，以免撕坏纸张。

上墨

接着，给独角兽上墨。我选择以湿画法涂上墨汁，你也可以用勾线笔作画。在这幅作品中，背景用了水彩颜料，独角兽用了湿画法，细节则用到了勾线笔。

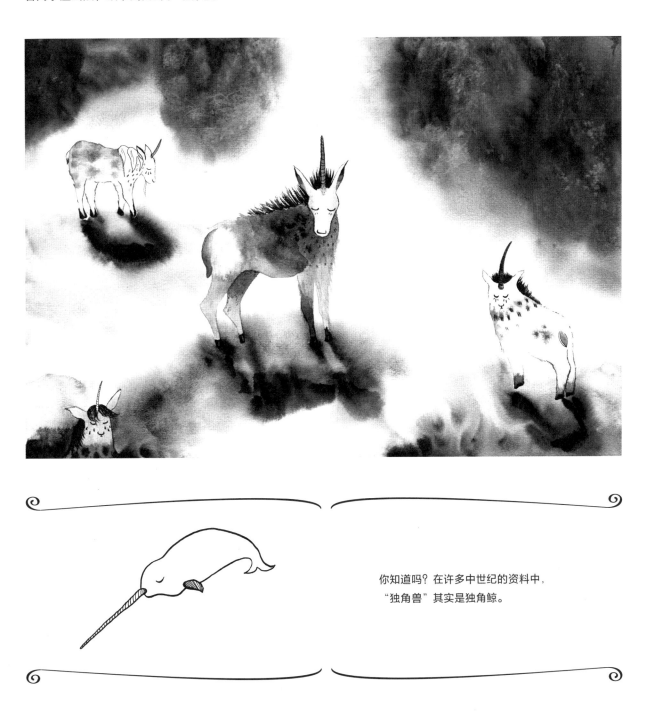

你知道吗？在许多中世纪的资料中，"独角兽"其实是独角鲸。

电脑数字化技巧

留白液用起来会比较麻烦，而且有时会有意想不到的情况发生。在下图中，留白液留下了几处意料之外的空白，于是我用绘图软件里的克隆工具来弥补这一缺陷。

修复前

修复后

最后的细节

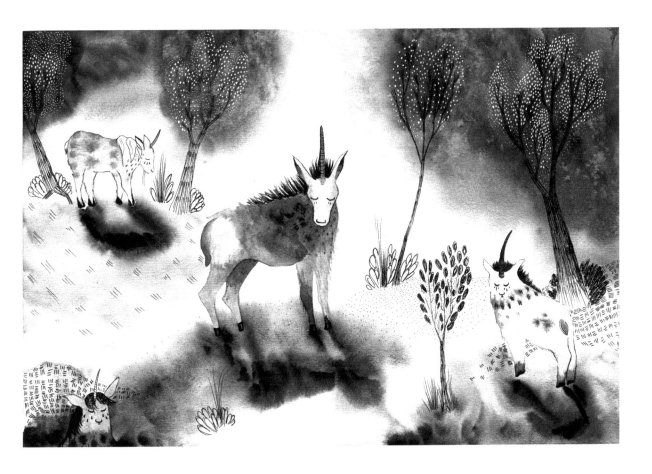

最后，用勾线笔和中性笔添加细节。紫色背景营造出了一种迷雾森林的感觉，所以我添上了树枝和树冠，并在画面上添加了一些纹理。

凤凰

凤凰在不同的文化中有着不同的名字，但有一点是相同的，它能浴火重生，这象征着复兴。在大部分资料中，凤凰都与孔雀、鹰、苍鹭相似。我用银色的火焰来表现凤凰，这在黑色的背景中极具震撼力！整幅画只用了一种技法。

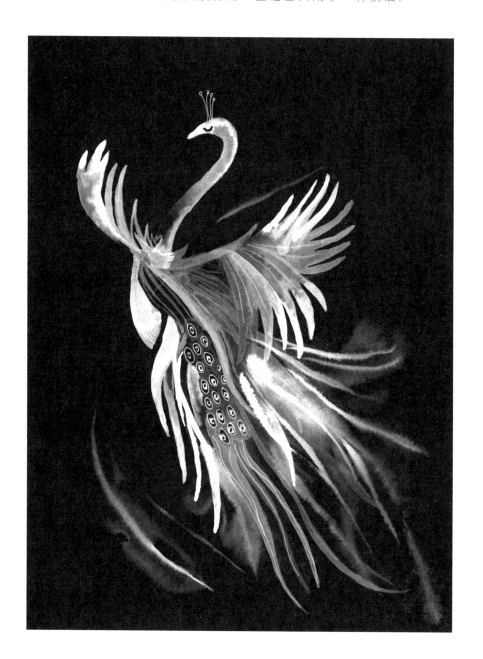

速写草图

画出凤凰的轮廓。我的原型是一只孔雀。如果你无从下手,不妨温习第80～104页中介绍的鸟类画法。

接着,进一步刻画羽毛,使它看起来更像火焰,然后把草图放在灯箱上。

绘画材料	印度墨汁	水彩笔刷
	布里斯托纸板	灯箱(可选)
	白色中性笔	绘图软件
	勾线笔(0.3毫米)	

上墨

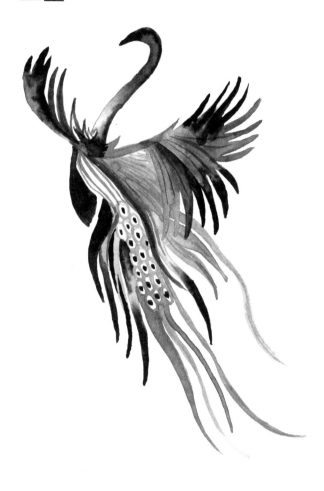

将画纸盖在草图上，用墨汁一部分一部分地上色。如果你没有灯箱，可以透过日光将轮廓轻轻地描到画纸上。

用白色中性笔和0.3毫米勾线笔为凤凰画上独特的孔雀羽毛图案，并用白色中性笔刻画眼睛和羽冠的部分。

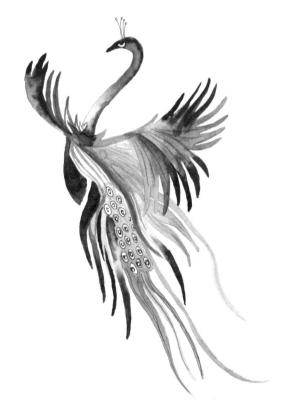

在纸上轻轻地刷一层水，创造出奇妙、杂乱、熠熠生辉的效果。刷得要快，因为布里斯托纸板干得很快。然后，快速画出火焰，增强凤凰的动感。

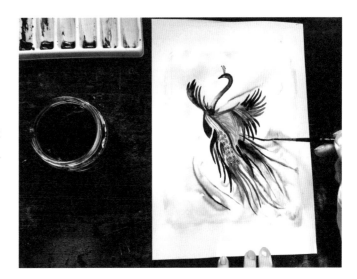

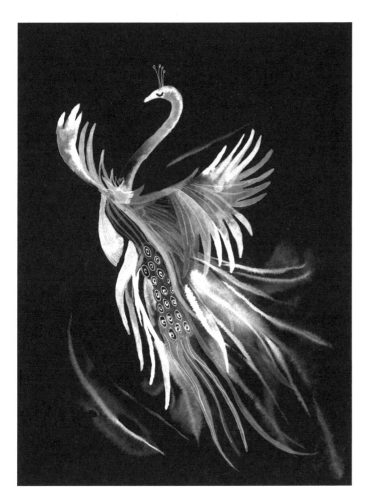

电脑数字化技巧

这神奇的效果是如何诞生的呢？你也许已经猜到了。将你的画扫描进Photoshop或者其他绘图软件，然后颠倒颜色：图像>调整>反相（快捷键：Ctrl/Command + I）。

关于作者

　　索瓦·霍娃是一位自由插画家和艺术老师，开设了各种儿童艺术课和手工课。多年的教学经验使她发现了一套有趣、实用的创意美术教学模式。现在，索瓦还在互联网上开设了相关的艺术课程和水彩工作坊。她既喜欢用墨汁、水彩颜料等传统媒介作画，也喜欢尝试各种新技法。

　　索瓦拥有自己的品牌"筑梦"，其灵感源自神话故事、民间传说、大自然，甚至简单的日常生活。她的插画受到古代宗教、民间传说和分析心理学的影响。索瓦希望能通过艺术为神话故事和传说注入新的活力，鼓励大家探索大自然的奥秘、发现生活中的美。

致谢

感谢所有创意达人，希望本书能让你们有所收获。

感谢我的家人和朋友，尤其是我的祖母，在我编写这本书时她帮助我照顾我的孩子。感谢我的老师对我的帮助。感谢所有相信我的人们。